MINISTÈRE DE L'INSTRUCTION PUBLIQUE

(Direction des Sciences et des Lettres)

LA
BIBLIOTHÈQUE NATIONALE
EN 1876

RAPPORT

A M. LE MINISTRE DE L'INSTRUCTION PUBLIQUE

PAR

M. Léopold DELISLE

ADMINISTRATEUR GÉNÉRAL

PARIS
IMPRIMERIE ADMINISTRATIVE DE PAUL DUPONT
41, RUE JEAN-JACQUES-ROUSSEAU.

1877

LA
BIBLIOTHÈQUE NATIONALE

EN 1876

LA BIBLIOTHÈQUE NATIONALE EN 1876.

RAPPORT

à M. le Ministre de l'Instruction publique et des Beaux-Arts sur l'administration de la Bibliothèque nationale pendant l'année 1876.

Paris, le 8 avril 1877.

Monsieur le Ministre,

L'obligation que je me suis imposée de rendre chaque année un compte détaillé de l'administration de la Bibliothèque nationale m'amène aujourd'hui à vous exposer ce que mes collègues et moi nous avons fait en 1876 pour répondre aux légitimes désirs du public et pour justifier la confiance du Gouvernement et des Chambres, qui ont si bien compris que l'accroissement et le bon aménagement de nos collections se relient étroitement à la réforme de l'enseignement supérieur et au développement des hautes études scientifiques et littéraires.

RESSOURCES FINANCIÈRES.

Au lieu d'un crédit de 114,350 fr., inscrit au budget de 1875 pour les acquisitions, la reliure et l'entretien des collections, nous avons pu disposer en 1876 d'une somme de 150,000 fr.

votée le 20 juillet 1875 par l'Assemblée nationale. En y ajoutant le revenu de la fondation du duc d'Otrante, notre bienfaiteur, nous avons eu à dépenser, en 1876, 154,000 francs, qui ont été partagés comme il suit :

Département des imprimés	73,000 fr. (1).
Section géographique	4,000
Département des manuscrits. . . .	26,000
Département des médailles	28,000
Département des estampes	23,000
	154,000

Le crédit ayant été, sur votre proposition, Monsieur le Ministre, augmenté de 50,000 francs au dernier budget voté par la Chambre des députés et le Sénat, j'ai, d'accord avec mes collègues du Comité consultatif, fixé comme il suit, pour l'année 1877, les sommes affectées à chacun des services :

Département des imprimés.	86,000 fr.
Section géographique. . . .	5,000
Département des manuscrits.	32,500 plus 2,000 fr. sur la fondation d'Otrante.
Département des médailles.	32,500
Département des estampes.	25,500 plus 2,000 fr. sur la fondation d'Otrante.
Somme réservée pour aider les départements qui auront les plus lourdes charges à supporter.	18,500

Vous avez daigné approuver ce projet de répartition, par votre lettre du 22 février.

DÉPARTEMENT DES IMPRIMÉS.

Communications.

Le nombre des lecteurs qui ont fréquenté la salle publique de la rue Colbert s'est élevé à 53,181, et celui des lec-

(1) Sur cette somme, 2500 francs ont été dépensés pour les acquisitions et les reliures de la salle Colbert.

teurs admis dans la grande salle de travail à 53,256. Nous avons communiqué 79,674 volumes dans la première salle et 174,707 dans la seconde. Total : 106,437 lecteurs et 254,381 communications. Dans le cours de l'année 1875, nous avions enregistré 102,564 lecteurs et 267,382 communications.

Il y a donc eu augmentation du nombre des lecteurs et diminution du nombre des communications. Cette diminution tient à plusieurs causes. D'une part, chez les lecteurs de la salle Colbert, on a constaté une tendance bien marquée à demander des livres d'instruction, qui amènent des études sérieuses et prolongées, plutôt que des livres d'amusement, dont les pages sont rapidement parcourues par les désœuvrés. D'autre part, nous avons augmenté dans une forte proportion le nombre des livres qui, dans la grande salle de travail, sont librement mis à la disposition des lecteurs, sans qu'il soit besoin d'en faire la demande aux bibliothécaires.

ACCROISSEMENT DES COLLECTIONS.

A. *Dépôt légal.*

En 1876, le dépôt légal a fait arriver au Département des imprimés environ 45,300 articles, dont 5,100 ou environ appartiennent à des publications périodiques. En 1875 nous n'avions reçu que 29,500 articles. L'une des causes de cette énorme différence tient à la multiplicité des impressions auxquelles a donné lieu le mouvement électoral en 1876 ; nous sommes bien loin cependant d'avoir reçu toutes les pièces qui ont été imprimées dans les départements pour ou contre les candidats au Sénat et à la députation.

Sur les 45,300 articles que nous avons eu à enregistrer,

15,074 ont été fournis par la ville de Paris.
1378 par Seine-et-Oise.
932 par le Rhône.
901 par la Gironde.
860 par le Nord.
794 par la Haute-Vienne.
574 par Indre-et-Loire.
547 par Meurthe-et-Moselle.
527 par Seine-et-Marne.

475 par la Somme.
447 par le Pas-de-Calais.
417 par les Bouches-du-Rhône.
407 par Maine-et-Loire.
405 par la Seine, Paris excepté.
397 par Vaucluse.
395 par la Seine-Inférieure.
328 par la Loire-Inférieure
328 par la Marne.
328 par la Sarthe.
319 par Eure-et-Loir.
317 par le Doubs.
298 par la Meuse.
293 par l'Aisne.
290 par le Gard,
290 par l'Hérault,
287 par la Savoie.
256 par le Loiret.
255 par la Haute-Garonne.
252 par Saône-et-Loire.
239 par le Gers.
233 par Ille-et-Vilaine.
223 par la Côte-d'Or.
222 par les Vosges.
219 par les Basses-Pyrénées.
216 par l'Oise.
191 par les Côtes-du-Nord.
187 par le Var.
180 par la Vendée.
178 par l'Aube.
177 par l'Ain.
177 par la Dordogne.
174 par la Loire.
172 par l'Allier.
172 par la Manche.
172 par la Vienne.
168 par le Finistère.
162 par le Lot.
161 par la Corrèze.
160 par le Jura.

153 par les Alpes-Maritimes.
151 par Lot-et-Garonne,
143 par la Haute-Marne.
138 par le Cher.
135 par le Calvados.
132 par la Charente-Inférieure.
129 par l'Eure.
127 par le Tarn.
126 par les Basses-Alpes.
117 par les Deux-Sèvres.
114 par le Puy-de-Dôme.
111 par la Mayenne.
108 par l'Isère.
107 par la Haute-Saône.
104 par les Landes.
102 par la Haute-Savoie.
 99 par les Ardennes.
 82 par Tarn-et-Garonne.
 80 par la Corse.
 70 par le Morbiban.
 70 par l'Ile de la Réunion.
 69 par la Charente.
 63 par l'Aveyron.
 62 par l'Ardèche.
 60 par Constantine.
 59 par le Cantal.
 59 par la Creuse.
 48 par la Nièvre.
 46 par la Drôme.
 42 par l'Yonne.
 40 par l'Aude.
 33 par l'Ariége.
 31 par l'Indre.
 30 par les Hautes-Alpes.
 17 par la Lozère.
 11 par Oran.
 7 par Loir-et-Cher.
 7 par les Hautes-Pyrénées.
 3 par les Pyrénées-Orientales.
 2 par la Haute-Loire.
 2 par le territoire de Belfort.

Le ministère de l'intérieur ne nous a rien transmis d'Alger, de la Guadeloupe, de la Guyane, de la Nouvelle-Calédonie, ni de Pondichéry.

Plusieurs des chiffres qui viennent d'être relevés suffiraient pour montrer que le dépôt légal doit se faire avec beaucoup d'irrégularité dans plusieurs départements.

B. *Dépôt international.*

Par cette voie nous sont arrivés 432 ouvrages, formant 215 volumes, tous publiés en Angleterre et en Espagne.

C. *Dons.*

Au registre des dons nous avons eu à inscrire 1830 articles, comprenant 2915 livraisons ou volumes, non comptés deux versements considérables du secrétariat du Ministère de l'intérieur.

Dans ce nombre figurent plusieurs ouvrages importants que vous avez bien voulu, Monsieur le Ministre, attribuer à la Bibliothèque nationale, et notamment beaucoup de livres russes et hongrois, qui avaient été envoyés en 1875 à l'Exposition du Congrès géographique dans le palais des Tuileries. C'est aussi à votre gracieuse intervention, et au bons soins de M. Du Sommerard, que nous devons une volumineuse série de publications relatives aux expositions internationales de Londres, de Vienne et de Philadelphie.

Votre collègue M. le ministre de l'intérieur et ses principaux collaborateurs ont saisi toutes les occasions qui se sont présentées d'enrichir nos collections. Sans parler d'une masse énorme de journaux départementaux et étrangers, dont le tri n'a pu encore être fait, ils ont bien voulu mettre à notre disposition des milliers de documents administratifs, qui pour la plupart étaient restés en dehors du dépôt légal, et que nous avons cependant le plus grand intérêt à posséder, en raison des renseignements historiques et économiques dont ils sont remplis. Tels étaient les budgets ou comptes des départements et des grandes municipalités.

A côté des exemplaires d'élite des anciennes histoires de Paris, que nous conservons soigneusement dans la Réserve, nous avons pensé qu'il fallait donner place au magnifique re-

cueil dont la municipalité parisienne poursuit l'exécution avec tant de zèle depuis 1865. M. le préfet de la Seine a accueilli cette idée, et nous a concédé un exemplaire choisi des seize volumes qui ont paru jusqu'à ce jour.

La Société biblique protestante de Paris s'est empressée de nous offrir trente volumes de traductions de la Bible ou de parties de la Bible dont l'absence avait été constatée sur notre inventaire de l'Ecriture sainte.

Parmi les auteurs français, qui nous ont aidés à combler d'anciennes lacunes, en nous faisant parvenir celles de leurs œuvres dont le dépôt légal n'avait point été fait, il convient de citer MM. l'abbé Albanès, de Marseille ; Blancard, archiviste des Bouches-du-Rhône ; l'abbé Chevalier, de Romans ; Combier, président du tribunal de Laon ; l'abbé Corblet ; Giraud, ancien député ; Guigue, archiviste de la ville de Lyon ; de Mas-Latrie, chef de section aux Archives nationales ; Pigeotte, avocat à Troyes ; de Rencogne, archiviste de la Charente ; de Richemond, archiviste de la Charente-Inférieure ; Ch. Robert, membre de l'Académie des inscriptions.

Les envois de l'étranger n'ont guère été moins importants. En 1876 nous avons inscrit sur la liste de nos bienfaiteurs beaucoup de gouvernements, d'institutions et de sociétés dont le nom a déjà souvent été prononcé en pareille circonstance :

Le gouvernement allemand, qui nous a envoyé un superbe exemplaire des tomes xvi-xxx de la grande édition des Œuvres de Frédéric le Grand ;

L'Académie des Sciences d'Amsterdam ;

L'Académie royale de Belgique ;

La Société asiatique du Bengale ;

Le Musée britannique ;

La Bibliothèque de Buenos-Ayres ;

L'Université de Cambridge ;

L'Académie de Cracovie ;

L'Institut égyptien ;

Le gouvernement et divers services administratifs des Etats-Unis ;

Le « Geological Survey » de l'Inde ;

La Direction de la statistique du royaume d'Italie ;

La Société Jersiaise ;

L'Académie des Sciences de Lisbonne ;

La Société des antiquaires de Londres ;
La Société géographique de Madrid ;
La Société meckhitariste de Venise, à qui nous devons une publication d'un intérêt tout particulier pour la France : le texte des Assises d'Antioche ;
L'Académie des sciences de Munich ;
Le gouvernement portugais, qui, ouvrant la voie des échanges internationaux, nous a fait parvenir une très-considérable collection de livres relatifs à la géographie, à la statistique, au droit, à l'administration et aux travaux publics du Portugal ;
L'Académie des sciences de Saint-Pétersbourg ;
La Bibliothèque de la même capitale ;
La république de l'Uruguay.

Les particuliers n'ont pas été moins généreux que les gouvernements et les corporations de l'étranger. C'est un devoir pour moi de vous signaler, Monsieur le Ministre, les noms de quelques-uns de ces bienfaiteurs et les ouvrages dont ils nous ont fait présent :

M. Gachard, archiviste général du royaume de Belgique : celles de ses œuvres que nous ne possédions pas, et nous tenions à les posséder au complet, puisque tous les travaux de ce doyen des archivistes de l'Europe n'intéressent guère moins la France que la Belgique.

M. Em. Nève : *La Belgique*, recueil périodique, de 1856 à 1863. Seize volumes in-8°.

M. Pierre Heintzé : *L'Union de Luxembourg*, de 1860 à 1871.

Le comte Ouvarof : *Études sur les peuples primitifs de la Russie*, 1875. Deux volumes in-4° et in-folio.

Le marquis Girolamo d'Adda : *Indagini storiche, artistiche e bibliografiche sulla libreria Visconteo-Sforzesca del castello di Pavia*. Milan, 1875, in-8°. Nous avons été d'autant plus sensibles à l'hommage du marquis d'Adda que la librairie des ducs de Milan, dont il a retracé l'histoire avec tant de science et d'amour, est une des collections qui ont formé, dans le château de Blois, le noyau de la Bibliothèque nationale de France, comme le rappellent ces termes de la dédicace : « A la Biblio-
« thèque nationale de Paris, *multarum italicarum spoliis su-*
« *perba*, un bibliophile italien, toujours inconsolable pour la

« perte douloureuse de la librairie du château de Pavie, offre,
« sans rancune rétrospective et en hommage respectueux, cet
« Inventaire et ces Documents inédits qui en donnent l'his-
« toire. »

Le prince Torlonia et l'ingénieur Brisse : *Desséchement du lac Fucino*. Rome, 1876, in-4° avec atlas in-folio.

M. J. Sabin : *A dictionary of books relating to America*, I-XLIV. New-York, 1867-1875. In-8°, 28 vol.

Mme veuve J. Carter Brown : *Catalogue de la bibliothèque américaine de J. Carter Brown*. Providence, 1875, in-8°, 4 vol.

D. *Acquisitions.*

Le nombre des articles portés en 1876 au registre des acquisitions est de 4565, y compris les doubles que le Musée national de Pesth nous a cédés par voie d'échange, à la suite de la mission que votre prédécesseur avait confiée en Hongrie à M. Édouard Sayous (1).

Nos fonds d'acquisitions ont été, pour la plus grande partie, absorbés par des achats de livres modernes et par des abonnements à des publications périodiques étrangères. Nous avons cependant réussi à augmenter de quelques centaines de volumes ou plaquettes nos précieuses collections d'anciens livres. J'en citerai comme exemple un fort petit nombre :

— Breviarium ad usum Cisterciensis ordinis, post alia plurima non minus inordinate quam imperfecte et incorrecte hactenus impressa, novissime per quemdam monachum ejusdem ordinis ad formam debitam, superfluis resecatis diminutisque suppletis, utiliter redactum exactissimeque castigatum, Parisiique arte, diligentia et impensis honesti viri Thielmanni Kerver, ingeniosissimi ac expertissimi impressoris almeque universitatis Parisiensis librarii jurati, officiosissime ac notabiliter impressum. Anno salutis millesimo quingentesimo tertio. — A la fin se lit cette rubrique : Breviarium Cisterciensis ordinis, novissime per quemdam monachum ejusdem ordinis ad formam debitam, superfluis resecatis diminutisque suppletis, que in

(1) Le rapport de M. Sayous est imprimé dans les *Archives des Missions*, 3e série, IV, 99-133.

aliis nunquam fuere inventa, redactum, exactissime castigatum, Parisiique solerti cura Thielmanni Kerver, impressoris expertissimi almeque universitatis Parisiensis librarii jurati, commorantis in vico Sancti Jacobi, in domo cui pendet signum craticule, officiosissime impressum, finit feliciter. Impensis autem ejusdem atque Symonis Vostre, librarii commorantis in vico novo Beate Marie ad intersigne beati Johannis evangeliste. — In-8°. Exemplaire imprimé sur vélin.

— Incipit commentum seu scriptum super libros yconomice, secundum translationem novam Leonardi Aretini, factum per fratrem Petrum de Castrovol, ordinis Minorum, et sacre theologie magistrum, natione Hyspanum, de regno Legionensi, de quadam villa que dicitur Mayorga. — Incipit commentum seu scriptum super libros polithicorum, secundum translationem novam Leonardi Aretini, factum per fratrem Petrum de Castrovol... — (A la fin :) Explicit commentum seu scriptum super libros politicorum Aristotelis... factum per fratrem Petrum de Castrovol... quod commentum fecit anno Domini M° CCCC° LXXXI°. Et impressum in civitate Pampilonensi per venerabilem et discretum virum magistrum Arnaldum Guillermum de Brocario, anno Domini M° CCCC° LXXXXVI°, die vero octava mensis Junii. — In-folio. — C'est l'un des premiers livres imprimés à Pampelune (1). L'exemplaire de la bibliothèque a été acquis sur les fonds du duc d'Otrante.

— Code civil des Français. Édition originale et seule officielle. A Paris, de l'imprimerie de la République. An XII. 1804. In-4°. Exemplaire tiré sur vélin. S'y trouve joint un feuillet imprimé en lettres d'or et portant : Offert à Sa Majesté impériale et royale Napoléon I^{er}, le 25 mai 1806, par son très-soumis et très-fidèle sujet J.-J. Marcel, directeur général de son Imprimerie impériale, membre de la Légion d'honneur.

— Libre de la Benaventura vinguda del emperador y rey don Carlos en la sua ciutat d'Mallorques y del recebiment que li fonch fet. Juntament ab loque mes sucehi fins al dia que parti de aquella, per la conquesta de Alger. En la insigne ciutad de Mallorques... 1542. In-4°.

(1) Voyez Mendez et Hidalgo, *Tipografia española*, p. 381.

—Introductio quædam utilissima sive vocabularius quattuor linguarum latinæ, italicæ, gallicæ et alamanicæ per mundum ver sari cupientibus summe utilis... Augspurg. 1516. In-4°.

— Quinque linguarum utilissimus vocabularius, latinæ, italicæ, bohemicæ et alemanicæ, valde necessarius per mundum versari cupientibus. Norimbergæ. 1531. In-4°.

— Quinque linguarum utilissimus vocabulista, latinæ, tuschæ, gallicæ, hyspanæ et alemanicæ, valde necessarius per mundum versari cupientibus. Venetiis. 1537. In-4°.

— Nathanaelis Duesii compendium grammaticæ gallicæ, in gratiam illorum editum qui Germanicum idioma perfecte non callent. Lugd. Batav. Ex officina Elzeviriorum. 1647. In-8°.

— Dialogi e selectis auctoribus excerpti, cum variis loquendi formulis in usum studiosæ juventutis. Montibus. Ex typ. viduæ Simeonis de La Roche. 1685. In-8°. Ces dialogues sont en latin et en français.

— Vocabulario en lengua castellana y mexicana, compuesto por el muy reverendo padre fray Alonso de Molina. En Mexico. 1571. Deux parties en un vol. in-folio.

Le livre des Sept sages de Rome. Livret gothique de sept cahiers in-8°. Sur le feuillet *a* II, au-dessous d'une gravure sur bois, se lit ce titre : Cy commence ung petit traicté intitulé Les Sept sages rommains, et contient le procès d'iceux sept sages contre la femme de l'empereur Dyoclecian, qui vouloit faire mourir le filz de l'empereur et de sa première femme. — Et au bas du dernier feuillet : Cy fine le livre des Sept sages de Rome. — Au verso de ce feuillet, la marque de P. Le Rouge, accompagnée des fleurons qui en garnissent les bords verticaux. — Acquis sur les fonds du duc d'Otrante, de M. Lefebvre, de Bordeaux.

E. *Série musicale.*

La série musicale, à laquelle le dépôt légal a fourni 5027 articles nouveaux, s'est principalement enrichie par les dons de MM. Enoch, éditeurs, de Mlle Pelletan et de M. Thierry-Poux. — A MM. Enoch nous devons 55 volumes in-folio de la

collection Litolff et 8 volumes in-4° de l'œuvre de Chopin. — Mlle Pelletan, pour mettre le comble aux libéralités qu'elle avait faites de son vivant à la Bibliothèque nationale, lui a légué, en mourant, le manuscrit autographe de l'Alceste de Gluck et un exemplaire gravé de l'*Orfeo* du même compositeur (Paris, 1764). — Nous avons reçu de M. Thierry-Poux une vingtaine de partitions qui manquaient à nos collections. Les principales ont servi à compléter l'œuvre de Berlioz, qui comprend aujourd'hui le manuscrit autographe de l'Enfance du Christ et différentes pièces annotées de la main de l'auteur.

Rangements et Catalogues

Le total des articles entrés en 1876 au Département des imprimés, non compris les pièces de musique, dépasse 53,000. Tous ces articles ont été examinés et traités conformément aux règles énoncées dans le rapport que j'ai eu l'honneur de vous adresser le 29 mai de l'année dernière.

Ainsi, nous avons laissé de côté, sans les estampiller, sans les incorporer dans nos collections et sans les porter sur les inventaires ou répertoires, les simples et vulgaires réimpressions de livres de liturgie et de piété, de livres classiques, de romans, de livres destinés au colportage et à l'éducation ou à l'amusement de la jeunesse. De ce chef ont été écartés 4368 articles, venus par le dépôt légal et qu'on ne saurait considérer comme pièces de bibliothèque. Ils resteront rangés suivant l'ordre d'arrivée et emmagasinés dans un comble, où ils occupent 42 mètres de rayons, jusqu'au jour où, de concert avec votre collègue de l'intérieur, vous aurez tranché les délicates questions soulevées par l'application des lois et règlements relatifs au dépôt légal.

A l'exception de ces 4368 articles, provisoirement éliminés, tout ce qui nous est arrivé par les dépôts, les dons, les échanges ou les achats a été constitué en volumes, groupé, catalogué, et incorporé dans les collections.

Les principales opérations de rangement, d'inventaire, de catalogue et de numérotage ont donné les résultats suivants :

I. *Catalogue de l'Histoire de France.* — En dehors du travail que demandent les volumes ou pièces nouvellement entrés pour être rattachés aux divisions de l'ancien cadre, les

efforts de mes collaborateurs se sont partagés entre l'impression du tome XI et la préparation des tables alphabétiques qui rempliront les tomes XII et XIII. Du tome XI les feuilles 59-74 ont été tirées ou mises en bon à tirer; le supplément du chapitre III (Histoire par règnes) y atteint le commencement de l'année 1872. Les tables qui termineront ce volumineux catalogue, et dont le plan est tracé dans mon rapport du 29 mai 1876, répondront à un texte d'environ 8500 pages. On a effectué le dépouillement et la révision de 3000 pages, c'est-à-dire d'un peu plus du tiers de l'ensemble. La copie de la table sera en état d'être livrée aux imprimeurs le jour où le tome XI sera publié, c'est-à-dire au commencement de l'année 1878.

II. *Catalogue des sciences médicales.* — Les dix premières feuilles du tome III de ce catalogue sont tirées.

III. *Catalogue de l'histoire d'Angleterre.* — L'autographie en sera terminée en 1877. Au moment où je revois les épreuves de ce rapport, elle est arrivée à la page 516 et à l'article 411 du chapitre XXI (Histoire des colonies).

IV. *Catalogue de la collection Payen.* — Dans mon rapport de l'année précédente, je vous annonçais, Monsieur le Ministre, le classement des livres et documents que le docteur Payen a rassemblés sur la vie et les ouvrages de Montaigne. L'inventaire de cette collection, œuvre de M. Richou, aujourd'hui bibliothécaire de la Cour de Cassation, vient d'être imprimé à Bordeaux par les soins de M. Jules Delpit (1); on y remarquera, p. 137-287, le dépouillement d'une série d'environ 2000 lettres, quittances et pièces diverses, la plupart originales, qui, pour être presque toutes étrangères à la personne de Montaigne, n'en constituent pas moins un recueil d'un haut intérêt pour l'histoire de Bordeaux et pour la biographie générale du xvie et du xviie siècle. Partie intégrante de la collection Payen, dont il forme les n[os] 1441-1450, ce recueil de pièces manus-

(1) *Inventaire de la collection des ouvrages et documents sur Michel de Montaigne réunis par le docteur J.-F. Payen et conservés à la Bibliothèque nationale, rédigé et précédé d'une notice par Gabriel Richou.* Bordeaux, imprimerie d'Emile Crugy, 1877, in-8°. Le volume n'est pas encore publié, l'appendice qui le terminera étant en cours d'impression.

crites a dû être rappelé sur les inventaires du Département des manuscrits, dont il servira à combler plus d'une lacune. Inscrit sous les nᵒˢ 1068 et 1466-1474 du fonds français des nouvelles acquisitions, il attestera, non moins que le recueil des pièces imprimées, jusqu'à quel point le docteur Payen poussa ses recherches et combien sa famille était autorisée à demander que des matériaux rassemblés avec une si louable persistance fussent conservés en un seul corps et sous le nom du collectionneur dans la première de nos bibliothèques publiques. Le classement qui vient d'être terminé et l'impression du catalogue de M. Richou ont donné satisfaction à ce vœu légitime.

V. *Bulletin mensuel des livres étrangers.* — Dans ce bulletin autographié, qui est mis sans aucun retard à la disposition des lecteurs, sont enregistrés, par ordre alphabétique, les livres imprimés à l'étranger dont nos diverses séries s'enrichissent mensuellement. Les livraisons de l'année 1876 contiennent l'indication de 2143 ouvrages, formant 3613 volumes, dont 74 ont trait à la théologie, 58 à la jurisprudence, 72 à l'histoire de France, 112 à l'histoire d'Angleterre, 351 à l'histoire d'Allemagne, de Suisse et des pays du nord et de l'est de l'Europe, 506 aux autres séries historiques, 577 aux sciences et 393 à la littérature. De ces 2143 ouvrages, 696 sont écrits en allemand, 445 en anglais, 246 en français, 174 en italien, 131 en latin.

Une expérience de deux années ayant montré l'utilité de notre bulletin, j'ai cru pouvoir en augmenter la publicité et lui donner une forme qui en rendra la lecture plus facile. Avec votre autorisation, Monsieur le Ministre, j'ai accepté les offres de M. Klincksieck, qui a pris à sa charge l'impression du *Bulletin*, et qui nous fournira gratuitement les exemplaires dont nous avons besoin. Moyennant un prix très-minime, il recevra les abonnements des personnes qui voudront connaître le titre des principaux livres étrangers importés en France, de ceux du moins qu'on est certain de pouvoir consulter à la Bibliothèque nationale (1).

(1) *Bulletin mensuel des publications étrangères, reçues par le département des imprimés de la Bibliothèque nationale.* Paris. Klincksieck, libraire, rue de Lille, 11. — Le prix de l'abonnement est de 5 francs par an.

Les travaux qui viennent d'être mentionnés ne sont que la continuation d'entreprises plus ou moins anciennes. Ceux dont il me reste à vous entretenir, Monsieur le Ministre, répondent au désir, si souvent exprimé, de voir la Bibliothèque nationale munie d'instruments de recherches, moins parfaits sans doute que des catalogues méthodiques, mais d'un usage plus commode et surtout d'une exécution beaucoup plus rapide.

VI. *Numérotage des ouvrages ajoutés aux anciennes séries.* — A partir du 1er janvier 1876 a cessé l'usage de classer alphabétiquement, sans numéros, les volumes dont s'accroissent la plupart de nos séries. Conformément aux principes exposés dans le rapport du 29 mai 1876, des cotes régulières et immuables ont été attribuées aux nouveaux venus, qui figurent dans les répertoires alphabétiques avec renvoi aux cotes inscrites sur les volumes. Cette mesure a été appliquée à 6982 ouvrages, répartis comme il suit entre vingt-six séries :

A	Écriture sainte,	170
B	Liturgies et conciles,	82
C	Pères de l'Église,	16
D	Théologie catholique,	445
D^2	Théologie hétérodoxe,	109
E	Droit canon,	48
E*	Droit de la nature et des gens,	22
F	Droit civil,	352
G	Histoire générale,	222
H	Histoire ecclésiastique,	83
J	Histoire ancienne et histoire byzantine,	142
K	Histoire d'Italie,	146
M	Histoire d'Allemagne,	417
N	Histoire d'Angleterre,	134
O	Histoire d'Espagne et de Portugal,	163
O^2	Histoire d'Asie,	164
O^3	Histoire d'Afrique,	106
P	Histoire d'Amérique,	141
P^2	Histoire d'Océanie,	5
Q	Bibliographie,	142
R	Philosophie, sciences physiques et morales,	808
S	Sciences naturelles,	587

V	Sciences mathématiques, arts et métiers,	1362
X	Grammaire,	277
Y²	Romans,	523
Z	Philologie et polygraphie,	302

VIII. *Inventaire général des séries G et K.* — Tous les volumes et toutes les pièces classées dans ces deux séries, comme appartenant à l'histoire générale et à l'histoire d'Italie, ont été cotés d'après l'ordre qui leur avait été précédemment assigné et auquel nous n'avons voulu apporter aucune modification; en même temps, il a été dressé un inventaire général des deux séries, tantôt en employant d'anciennes cartes, sur lesquelles on n'avait qu'à ajouter la cote des volumes, tantôt en rédigeant des cartes nouvelles, pour les nombreux articles que le bureau du catalogue n'avait pas eu occasion de traiter dans les trente dernières années. Ainsi munies de renvoi aux cotes des volumes, les cartes de dépouillement ont été disposées de façon à former, pour les deux séries G et K, des répertoires alphabétiques à l'aide desquels nous pouvons, à coup sûr et sans le moindre tâtonnement, vérifier si un livre déterminé est à la Bibliothèque et trouver la place qu'il occupe sur les rayons.

La série G se compose d'environ 30,847 volumes ou pièces, savoir: 223 grand in-folio, 1783 in-folio, 5150 in-4° et 23,691 in-8° ou au-dessous. — Dans la série K nous comptons 14,416 volumes ou pièces : 76 grand in-folio, 1116 in-folio, 3906 in-4°, 9318 in-8° ou au-dessous.

Sur les 30,847 articles de la série G, 1461 sont placés dans la Réserve. La série K est représentée dans la Réserve par 604 articles.

VIII. *Récolement des livres imprimés sur vélin.* — La collection de ces livres, à la formation et à la description de laquelle Van Praet a consacré tant de soin, et qui constitue l'une des suites les plus précieuses de la Réserve du département des imprimés, présentait des anomalies de rangement, dont l'inconvénient se faisait depuis longtemps sentir. Les irrégularités tenaient à ce que les volumes étaient placés tantôt d'après l'ordre adopté par Van Praet dans le catalogue spécial des livres imprimés sur vélin, tantôt d'après l'ordre assigné aux ouvrages dans les catalogues méthodiques de l'ensemble de la Bibliothèque; de plus, un certain nombre

d'intercalations avaient été faites sans que l'intercalation fût mentionnée sur aucun inventaire et sans que la place en fût déterminée par un numéro. A la suite d'un récolement rigoureux, les livres imprimés sur vélin ont tous été soumis à un numérotage uniforme et continu, dont la base a été naturellement fournie par le catalogue imprimé. Le résultat de cette opération a été consigné dans un inventaire sommaire, qui formera un appendice au grand ouvrage de Van Praet. On y verra que, pour être assez lents, les accroissements de la collection n'en méritent pas moins d'être remarqués; en 1828, elle consistait en 2227 volumes ou plaquettes; elle en comprend aujourd'hui 2528.

Reliure.

Le travail de reliure a porté sur 17,506 volumes. Des reliures pleines, telles que les demanderaient les anciennes traditions de la Bibliothèque, n'ont pu être données qu'à 22 volumes. Nous avons commandé 1979 solides demi-reliures en maroquin. Pour le reste, nous avons dû nous contenter de demi-reliures en parchemin, et même de simples cartonnages avec dos de percaline ou de papier. — La reliure et le cartonnage de 9127 volumes ont été exécutés en dehors de la Bibliothèque. Notre atelier intérieur a mis en état 8379 volumes, qui lui avaient été réservés soit à raison des soins minutieux que demandent le montage et la réparation de certaines pièces, soit par suite de la difficulté d'estimer équitablement le prix d'opérations délicates et multiples.

L'artiste chargé de la restauration des anciennes reliures de prix a donné ses soins à 374 volumes, dont 13 appartiennent au Département des manuscrits.

Pour mieux protéger des reliures remarquables, 32 volumes de la Réserve ont été revêtus d'étuis en toile et en carton.

Section géographique.

La Section géographique s'est accrue de 408 articles, dont 200 venus du dépôt légal, 109 d'achats et 99 de dons. L'emplacement affecté à cette partie de nos collections devient de plus en plus insuffisant, et ne se prête ni au service des communications ni à l'exécution des travaux de classement et de catalogue

qui seraient nécessaires pour bien mettre en valeur un fonds aussi riche (1). Un inventaire sommaire a cependant été entrepris et pourra être terminé dans un délai relativement assez rapproché.

Aujourd'hui je ne dois appeler l'attention que sur les accroissements de la Section géographique pendant l'année 1876.

Le gouvernement anglais l'a enrichie de la rare et remarquable carte de la frontière turco-persane, en neuf feuilles, levée par les officiers russes et anglais, de 1849 à 1855. Il lui a offert la suite des feuilles topographiques de l'Écosse et de l'Irlande, par l'*Ordnance Survey*, et un grand nombre de nouvelles cartes marines de l'*Hydrographic Office*. — L'Autriche-Hongrie, qui se distingue par la fécondité et l'importance de ses publications géographiques, a envoyé, soit grâce à la munificence directe de son gouvernement, soit par les soins de la Société géographique de Vienne, la carte topographique de l'empire au 75,000e, par l'Institut militaire géographique, la carte de l'Europe centrale au 300,000e, par le même corps ; la carte de la Hongrie, par Nemeth, et divers travaux dus à des particuliers ou à des associations. — Le gouvernement russe a fait don de nombreuses feuilles topographiques et géographiques de l'empire de Russie ; œuvres soit de l'état-major de Saint-Pétersbourg, soit de MM. Iline, Rittikh et autres géographes russes. — Le gouvernement de Suède et de Norvége a adressé des cartes topographiques et hydrographiques de diverses parties de la Suède ; l'atlas des tempêtes par l'Institut météorologique de Norvége, des cartes du Spitzberg et des cartes archéologiques des contrées du nord de l'Europe. — Le gouvernement danois, la carte topographique du Danemark au 80,000e, celle du Jutland au 20,000e, et la carte de l'Islande, par Olsen. — Le gouvernement espagnol, grâce à l'impulsion vigoureuse imprimée aux travaux topographiques par deux savants géographes, le général Ibañez et le colonel Coello, a fait de récentes et importantes publications, qu'il s'est em-

(1) La plupart des objets de la Section géographique qui avaient figuré en 1875 à l'Exposition de la Galerie Mazarine ont été provisoirement placés dans trois salles du rez-de-chaussée, à côté des grands globes de Coronelli. Le public est admis à les visiter tous les mardis, de même que les départements des médailles et des estampes. Une liste des principaux objets exposés a été publiée par M. Letort, dans un recueil de M. Tissandier intitulé *La Nature*, n° du 23 octobre 1876.

pressé d'offrir à la Bibliothèque : entre autres, un magnifique plan de Madrid, des feuilles topographiques de diverses parties de l'Espagne, des cartes générales de la Péninsule et des cartes des colonies espagnoles. — Le gouvernement portugais a offert des cartes topographiques, météorologiques et économiques du Portugal et de ses colonies. — Le gouvernement belge, des cartes diverses de la Belgique et le fac-simile de la sphère de Mercator. — Le gouvernement des Pays-Bas, la suite des cartes de l'amirauté néerlandaise. — Le gouvernement du Luxembourg, plusieurs cartes topograpiques du grand-duché.

Le Dépôt de la guerre et les autres administrations françaises ne nous ont pas traités avec moins de générosité que par le passé. Les particuliers ont également continué leurs libéralités. De M. Spitzer nous avons reçu une reproduction photographique de son portulan de Charles-Quint, et de M. Lombard-Dumas les œuvres de son beau-père, M. Émilien Dumas, la carte géologique de l'arrondissement d'Uzès et la statistique géologique du département du Gard.

Parmi les acquisitions de la Section géographique auxquelles ont été consacrés nos crédits de l'année 1876, il convient de citer : un portulan du xvie siècle, par Jean et François Oliva; un autre portulan, par Prunes, en 1586; la carte bailliagère manuscrite du Berri, au xviiie siècle ; la suite de la belle carte hydrographique des Pays-Pas, intitulée *Waterstaatskaart ;* des cartes topographiques de la Prusse, du royaume de Saxe, de la Suède, au 100,000e, de la carte topographique de la Suisse au 25,000e ; de la Prusse, à la même échelle; des grandes cartes géologiques de la Suède et de la Prusse ; de la carte de l'Europe moyenne par Liebenow ; de la carte générale de l'Allemagne par Scheda ; plusieurs feuilles des cartes hydrographiques des côtes d'Italie, par l'amirauté italienne ; la carte de la Bosnie, de la Serbie et des pays voisins, par l'Institut militaire géographique de Vienne; la carte de la Turquie d'Europe, en vingt feuilles, par Handtke ; la carte de la Bretagne en quatre feuilles, par Faden, publiée en 1795 sous l'inspiration des Vendéens et des émigrés, et intitulée : *A geometrical Survey of the province of Britanny;* le fac-simile, en neuf feuilles, d'un plan de Vienne en Autriche, de l'année 1547.

Département des manuscrits.

Le nombre des communications faites au Département des

manuscrits en 1876 s'est élevé à 14,680, c'est-à-dire à une moyenne d'un peu plus de 50 par séance.

Accroissement des collections.

En 1876, le Conservateur du Département des manuscrits a porté sur le livre des dons 49 articles et sur celui des acquisitions 91. Suit l'énumération des morceaux les plus remarquables, qui ont été insérés dans les différents fonds.

A. *Fonds orientaux.*

— Le Pentateuque suivi des haphthârôth et des cinq meguillôth. Ms. sur parchemin de l'année 1523. Donné par M. le baron James de Rothschild. (Hébreu 1322.)

— Le livre d'Esther, en hébreu. Rouleau du XVII^e siècle, donné par le même. (Hébreu 1323.)

— Rouleau contenant la première partie des haphthârôth. Ce ms. et les huit volumes suivants proviennent du Yemen. (Hébreu 1324.)

— Le livre d'Isaïe, avec la paraphrase chaldaïque et la traduction arabe. (Hébreu 1325.)

— Le Pentateuque, avec un fragment de la version arabe du Pentateuque. (Hébreu 1326.)

— Le Pentateuque, en tête duquel se trouve un traité de grammaire hébraïque, en arabe, écrit en caractères hébreux. (Hébreu 1327.)

— Le Pentateuque en deux volumes. En tête du premier, traité de grammaire hébraïque. (Hébreu 1328, 1329.)

— Rituels et livres de prières à l'usage des Juifs du Yemen. (Hébreu 1330-1338.)

— La Hagada, avec miniatures, du XII^e siècle. (Hébreu 1333.)

— Evangéliaire arménien orné de peintures. (Supplément arménien 127.)

— Tome premier de la Dakhîra d'Ibn-Bessâm. (Supplément

arabe 2393.) Ce précieux volume faisait partie du cabinet de feu M. Jules Mohl, qui avait plusieurs fois manifesté l'intention de le laisser à la Bibliothèque nationale, pour reconnaître les obligations qu'il croyait avoir envers cet établissement. Quoique les héritiers de M. Mohl n'aient point tenu compte d'une intention qui n'avait pas été consignée dans un acte authentique, et que nous ayons dû écarter par des enchères fort élevées la concurrence des étrangers, je ne m'en fais pas moins un devoir de rappeler ici que M. Mohl doit être compté parmi nos bienfaiteurs, et que nous nous applaudissons de pouvoir rattacher le souvenir de cet orientaliste à la possession d'un manuscrit important. Nous réussirons à compléter un exemplaire de l'œuvre d'Ibn-Bassâm, en plaçant à côté du tome Ier, provenu du cabinet de M. Mohl, la copie du tome II qui est à la bibliothèque bodléienne, et la copie du tome III, qui est à la bibliothèque de Gotha.

— Commentaire d'Abd al Bâqî al Zerqânî sur le Moukhtazar de Sidi Khalil. Six volumes, achetés à la vente des livres du docteur Perron. (Suppl. arabe 2394-2399.)

— Sîrat al Moudjâhidîn. Douze volumes achetés à la même vente. (Suppl. arabe 2400-2411.)

— La neuvième et la dixième partie du Sîrat al Moudjâhidîn. (Supplément arabe 2412.)

— Recueil de différentes pièces guèbres, en vers et en prose. (Suppl. persan 1022.)

— Histoire du Sohrâb tirée du Schâhnâmè, suivie de la première partie du Barzoûnâmè. (Supplément persan 1023.)

— Sâm-nâmè. (Suppl. persan 1024.)

— Sâm-nâmè. Autre rédaction. (Supplément persan 1025.)

— Schâh-nâmè. Incomplet. Cet exemplaire contient à peu près deux mille vers tirés du Guerochaop-nâmè. (Supplément persan 1026.)

— Schâh-nâmè, avec miniatures. Incomplet. Cet exemplaire contient un long fragment du Barzounâmè. (Supplément persan 1027.)

— Roustem-nâmè, en prose. (Supplément persan 1028.) Ce ms. et les six précédents ont été acquis à la vente de la collection de M. Mohl.

— Œuvres poétiques de Nizâmî, ms. orné de 40 miniatures. (Supplément persan 1029.)

— Prière des Siks, ms. en caractères du Pendjab. (Indien 114.)

— Fascicule d'un exemplaire du Sarâ-Sangaha, comblant en partie les lacunes de l'exemplaire unique et incomplet que la Bibliothèque possédait de cet ouvrage pâli.

— Le fonds cambodgien a reçu un accroissement considérable, uniquement dû à la libéralité de la famille du docteur Hennecart. Tous les travaux de ce courageux médecin, prématurément enlevé à la science par le climat dévorant de l'Orient, nous ont été livrés par ses héritiers, en même temps que les textes originaux dont il avait pu se procurer des exemplaires pendant son séjour au Cambodge. La collection ne comprend pas moins de 93 ouvrages ou fragments d'ouvrages écrits sur feuilles de palmier. Quant aux travaux personnels du docteur Hennecart, nous en formerons 22 volumes ou environ, dont 10 consacrés à des transcriptions, 9 à des essais lexicographiques et 3 à des traductions ou à des études diverses. M. Léon Feer (1), qui a préparé ces classements, vient d'en rendre compte dans le *Journal asiatique*, et a indiqué ainsi la part qui revient au docteur Hennecart dans la connaissance de la langue et de la civilisation cambodgienne ; il nous a aidés à acquitter la dette de reconnaissance que la Bibliothèque nationale a contractée envers un orientaliste aussi méritant.

— Histoire de la peinture et de l'écriture chinoises. (Nouv. fonds chinois, 3629-3637.)

— Collection de 16 ouvrages japonais, reliés en 23 volumes. (Nouv. fonds chinois, 3600-3627.)

— Un manuscrit batta.

(1) *La collection Hennecart de la Bibliothèque nationale*, par *M. Léon Feer. Traduction et autres travaux du docteur A. Hennecart. Extrait du Journal asiatique.* Paris. 1877. In-8° de 70 pages.

B. *Fonds latin.*

— Lettres et opuscules de saint Cyprien, suivis de : « Pauli primi heremite dicta » (fol. 221 v°), et de « Vita beati Hylarionis (fol. 226). Ecriture italienne du xv° siècle. — Sur les trois dernières pages, d'une autre main : « Loonardi Aretini òrationes tres, in triplici genere dicendi, e græco in latinum traductæ. » Le troisième de ces discours est incomplet. (Nouv. acq. 1282.)

— Joannis Bocali, Gordornii, Aquitani, in atheos et nostræ hujus tempestatis antiqui atheismi restauratores, opus non minus pium quam eruditum. Copie du xvi° siècle. Traité dédié à François, roi d'Écosse et dauphin. Exemplaire du temps. (Nouv. acq. 1276.)

— Décret de Gratien. Ms. italien du xiv° siècle, orné de peintures. (Nouv. acq. 2508.) Ce beau volume, jadis conservé dans la bibliothèque de Bouhier, fut attribué en 1804 à la Bibliothèque nationale par le ministre de l'intérieur; mais il n'est entré au département des manuscrits que dans le cours de l'année 1876, à la suite d'un jugement dont j'ai rappelé le texte dans mon précédent rapport.

— Recueil de traités sur les eaux thermales d'Italie. Ms. sur papier, du xv° siècle, provenu de la collection Silva. (Nouv. acq. 211.)
Suit le détail des morceaux contenus dans ce volume : Libellus Michaelis Savonarolæ, domini Lioneli, marchionis Estensis, physici, de balneo et termis naturalibus omnibus Italie. La date de 1469 est en tête. — Tractatus de balneis ab Ugolino de Monte Catino compilatus (fol. 51). La date de 1417 est à la fin. — Balnea Puteolana (fol. 67). — Vers latins sur les bains de la Pouille, qui furent communiqués au compilateur par « nobilis vir Bindacius de Ricasulis, Perusii pro magnifico et excelso domino Brachio locum tenens » (fol. 69 v°). — Consilium pro balneis de Corsena, in comitatu Lucano, pro domino Lanzaloto de Crottis, consiliario ducis Mediolani (fol. 75 v°). Cette consultation est souscrite par Nicolaus de Deodatis et par Baldesar Christofori, ser Nicolai de Lucha medicus minimus. — Regula et tractatus balnei de Porreta, per d. Turr. de Castello, civem

Bononie (fol. 77). — Tractatus de balneis de Aquis, per Petrum de Tussignano (fol. 79). — Antonii Guaynerii Papiensis de balneis Aquis civitatis antiquæ, quæ in marchionatu Montis Ferrati sita sunt tractatus (fol. 81 v°); à la fin se lit la date de 1454. — De balneis secundum Petrum de Ebano (fol. 86). — Tractatus de balneis secundum Gentilem (fol. 87). — De balneis de Burino secundum Petrum de Tussignano (fol. 88). — Regula balnei loci de Aquaria in territorio Regii (fol. 89 v°).

— Mathei Palmerii Florentini de temporibus liber ad Petrum Medicem, Cosmæ filium. Ms. italien, sur papier, du xv° siècle. (Nouv. acq. 210.)

— Matricula monachorum congregationis Sancti Mauri, ab anno 1736 ad annum 1775. (Nouv. acq. 1275.) C'est la continuation des matricules plus anciennes que possédait la Bibliothèque nationale ; le texte en a été fourni par un ms. de la bibliothèque d'Auxerre.

— Liber tertius regestri bullarum apostolicarum legationis Avenionensis mei Colini Tache, notarii publici apostolici et regii et causarum sacri palatii apostolici ejusdem civitatis Avinionensis graffarii dictarumque bullarum registratoris, inceptus de mense Februarii anno incarnationis dominice MDXCIX. — Liber quartus inceptus de mense Februarii anno incarnationis dominice MDCI. Volume comprenant des actes de 1599 à 1603. (Nouv. acq. 1280.)

— Liber XXXIII bullarum seu litterarum apostolicarum legationis Avenionensis domini Francisci Tache, juris utriusque doctoris ac hujus registri magistri, inceptus de mense Julio MDCLXIII. Volume allant de 1664 à 1667. (Nouv. acq. 1281.)

— Cartulaire de l'abbaye de Toussaint de Chalons. (Nouv. acq. 1278.)
Le cartulaire original, conservé aux Archives du département de la Marne et d'après lequel notre copie a été exécutée, est un volume de 64 feuillets de parchemin, hauts de 23 centimètres et larges de 16. Les 56 premiers feuillets, écrits à la fin du xii° siècle, renferment 62 chartes du xi° et du xii° siècle. Sur les autres feuillets ont été ajoutées cinq pièces d'une date plus récente.

— Collection de neuf Chartes originales de l'abbaye de Cluny, dont sept appartiennent au x° siècle. (Nouv. acq. 2163.)

— Charte originale de Philippe le Hardi, pour les consuls et les habitants de Dome, en Périgord, datée de Bordeaux, au mois de juin 1283. — Cette pièce nous fut donnée par M. Lascoux, conseiller à la Cour de cassation, dans la dernière visite qu'il fit à la Bibliothèque, peu de semaines avant sa mort.

— Obituaire du couvent des Cordeliers de Saint-Junien, écrit au xv° siècle, avec quelques additions postérieures. En tête se trouve une copie du martyrologe d'Usuard, pouvant dater du xiv° siècle. (Nouv. acq. 213.) — Don de M. Chassaing, juge au tribunal du Puy.

— Copie figurée du cartulaire de Saint-Mihiel. (Nouv. acq. 1283.)

Le cartulaire original de Saint-Mihiel, déposé aux archives du département de la Meuse, est un volume écrit sur parchemin, composé de 200 pages, haut de 235 millimètres et large de 177. On peut y distinguer cinq parties bien distinctes :

I (p. 1-30). La chronique de l'abbaye, dont l'édition la plus complète a été donnée par Lud. Tross (1). Ecriture du xii° siècle.

II (p. 41-167). Le cartulaire proprement dit, consistant en 93 pièces, dont la date est comprise entre le commencement du viii° siècle et la seconde moitié du xii°. La table de ces pièces occupe les pages 34-37. Le cartulaire, y compris la table, a été copié par plusieurs mains, vers le milieu du xii° siècle.

III. Des additions faites à diverses époques sur des feuillets blancs, et parmi lesquelles il convient de citer : 1° deux chartes de l'abbé Manegaudus (p. 30 et 31), une notice relative aux droits du vicaire de la paroisse de Saint-Etienne, p. 31), et une notice relative à une donation de Witerus de Monziaco ; — 2° une notice relative à la dédicace de l'abbaye en 879 et aux trois *croueriæ* (2) qui formaient la dotation du monastère (p. 32

(1) *Chronicon Sancti Michaelis monasterii in pago Virdunensi.* Hammone, 1857. In-4° de 28 p.

(2) Voyez Du Cange, au mot *Croada*. — Au mot latin *croueria* correspond la forme française *croue* dans la notice qui a été ajoutée à l'encre rouge sur la page 39 du Cartulaire.

et 33); cette notice a été ajoutée dans le cours du xiv^e siècle ; — 3° un diplôme de Louis le Débonnaire (p. 38), dont le texte a été plusieurs fois publié et notamment dans le Recueil des historiens, t. VI, p. 490, n° xlix; il n'a pas été intercalé dans le cartulaire avant le xiv^e siècle, et le fait de n'avoir pas été compris dans le cartulaire primitif aurait suffi pour le rendre suspect; d'autres motifs avaient déjà déterminé le docteur Th. Sickel à le ranger parmi les Acta spuria(1) ; — 4° une charte de Henri, comte de Bar-le-Duc, pour Simon, sire de Joinville, en date du 12 avril 1218 (p. 39); cette charte ne me paraît pas authentique ; — 5° cinq chartes insérées vers la fin du xiv^e siècle sur les pages 169 et 170, et émanées de « frater O. de Ruppe, domorum militum Templi in Francia preceptor, » en janvier 1227; de « Petrus miles de Bormonte, » en juillet 1225 ; de « Lambertus dictus Magnus de Gaudeto, armiger, » du 30 juillet 1298; de « Thierricus dominus de Fontois, » en décembre 1233; et de Gautier, abbé de Saint-Mihiel, vers l'année 1260, en faveur des drapiers de la ville de Saint-Mihiel. On peut suspecter la troisième de ces chartes, à raison de la date qui la termine : « Actum in villa Sancti Aniani anno millesimo CC° III^{xx} XVIII°, III° kalendas Augusti, regnante Henrico semper Augusto. »

IV (p. 171-182). Un cahier copié vers le commencement du xiv^e siècle et contenant des chartes françaises, de 1247 à 1290, cotées XVII-XXIX, ce qui prouve qu'elles appartenaient à une série dont le commencement n'existe plus dans le Cartulaire.

V (p. 187-199). Autre cahier contenant des notes du xv^e et du xvi^e siècle sur des droits, des rentes et des charges de l'abbaye. A ces notes peut se rattacher l'état des terres soumises au droit de « moaige » qui remplit la page 40, et qui est aussi du xv^e siècle.

— Obituaire de l'abbaye de Solignac en Limousin. (Nouv. acq. 214.)

Ce très-important volume a été libéralement donné à la Bibliothèque nationale par M. Chassaing, juge au Puy. Il se compose de deux parties bien distinctes.

(1) *Acta regum et imperatorum karolinorum*, II, 423.

La première partie, copiée vers le milieu du xii° siècle, renferme :

1° Le martyrologe d'Usuard (fol. 1-106), avec plusieurs interpolations assez curieuses.
2° Des vers sur la règle de saint Benoît (fol. 107 v° — 108 v°)
« Incipiunt versus regule eximii patris beatissimi Benedicti
 Quisquis ad æternum mavul conscendere regnum,
 Debet ad astrigerum mente subire polum.
 Religione pia... »
3° La règle de saint Benoit (fol. 112-169 v°).
4° Les leçons des évangiles (fol. 173-192). « Incipit textus Evangeliorum per anni circulum. »

La seconde partie du manuscrit (fol. 195-241) est consacrée à l'obituaire proprement dit. Sauf quelques articles additionnels, elle a été copiée au xiii° siècle.

Sur les pages blanches (fol. 107, 109 et v°, 169 v°-172 v°, 192 v°-194 v°), plusieurs mains du xii° et du xiii° siècle ont ajouté des notices relatives à des donations, à des associations de prières et à des fondations d'anniversaires. Ces pièces forment avec l'obituaire un document très-intéressant pour l'histoire de l'abbaye de Solignac. En outre, la première partie du volume, dans laquelle se trouvent des peintures assez grossières, mérite l'attention des paléographes. Il est en effet certain que l'exécution doit en être exactement rapportée au milieu du xii° siècle. Cela résulte d'une pièce qu'on lit au fol. 169 v° et qui est assez curieuse pour être citée textuellement.

Donum Bosoni d'Eschasadorio.

Gratulare, vinea fertilis! Lætare, æclesia Solempniacensis, quia pro patribus tuis nati sunt tibi filii! De quorum profecto numero frater Boso d'Eschasadorio, dum adhuc esset in Pitagorice littere bivio, tactus est sentencia qua in ævangelio dicitur: Omnis arbor quæ non facit fructum bonum excidetur et in ignem mittetur. Denique, quia generatio preterit et generatio advenit, predictus frater hujus boni operis fructus memoriale suum in libro vitæ cælestis ascripsit, eam quæ in æternum stat cum beatorum spiritibus volens possidere terram. Addidit thesauro hujus æclesie caput ab humeris et supra in honore beati

Martini Turonensis fabricatum, laminis argenteis circumtectum, superposito ex lapidibus preciosis diademate, et utrumque opus tam mirifice quam decenter in superficie variatum in pallore auri. Huic donario addidit ejusdem operis chapsam in honore beati Dionisii ariopagite fabricatam. Addidit et presentem beati Benedicti regulam. Et in capite quidem predicti beati Martini faucem cum dentibus Petrus, archiepiscopus Bituricencis, qui tunc forte apud nos venerat, cum reliquiis de ossibus et capillis sancti patroni nostri Elegii, missa sollemniter celebrata, inclusit; in chapsa vero chasulam sancti Dionisii, ipsius sanguine cruentatam, recondidit, fratribus benedictionem dedit xiimo kalendas Januarii, Verbi autem incarnati anno millesimo centesimo quinquagesimo primo (1). Proinde, quia laborante[m] agricolam oportet primum de fructibus percipere, concessum est ei a venerabili hujus loci abbate Geraldo, tocius assensu capituli, ut ejus anniversaria dies cum classo quotannis celebretur sollempniter.

De cette notice, tracée par la main même qui a copié le martyrologe, la règle et les leçons, il résulte que le volume fut copié en 1151, ou environ, et offert à l'abbaye de Solignac par un jeune moine nommé *Boso d'Eschasadorio*, en même temps que deux magnifiques reliquaires de vermeil. C'est donc un type de l'écriture limousine qu'on peut étudier en toute confiance. Cette seule particularité suffirait pour donner beaucoup de valeur au manuscrit que nous devons à la générosité de M. Chassaing.

— Emblêmes et devises, avec vers latins, dédiés par Audin au cardinal de La Valette d'Espernon. Ms. original sur parchemin, avec reliure en maroquin rouge fleurdelisé. (Nouv. acq. 212.)

— Copie d'actes des années 1461 et 1525, relatifs à la famille italienne des seigneurs de San-Severino. Le dernier acte est une lettre de François Ier, ainsi datée : « Datum ex castris Papiensis obsidionis, die 20 mensis Februarii 1525. » (Nouv. acq. 1277.)

— Contrat de mariage de Claude de Varambon et de Constance Sforce, du 27 mai 1497. Copie authentique de l'année 1551. (Nouv. acq. 209.)

(1) La date est ainsi figurée dans le manuscrit *Anno M.C. Q. I.*

— Vita R. P. Athanasii Kircheri. Copie de l'année 1684. (Nouv. acq. 216.)

— Recueil de statuts du royaume d'Angleterre, commençant par la grande charte de Jean-sans-Terre. Ecriture anglaise du xiv⁰ siècle. (Nouv. acq. 1279.)

C. Fonds français.

— Exposition des évangiles des différents dimanches de l'année. — La passion (fol. 13). — La passion dialoguée, en vers (fol. 144). — La destruction de Jérusalem, faite par Vespasien et Titus, son fils, empereur de Rome (fol. 176). — Observations de Gerson sur les consciences trop scrupuleuses (fol. 207 v°). — Vie de S. Alexis, en vers (fol. 200). — Passion de sainte Marguerite, en vers (fol. 233 v°). — Enseignements pieux, attribués à saint Bernard (fol. 244). — Ms. sur papier, copié à Autun, en 1470, par un écolier nommé Philippe Biard. (Nouv. acq. 4085.)

— Commentaires sur les coutumes de la Salle, bailliage et châtellenie de Lille, par Bruneau.. Fin du xvii⁰ siècle. (Nouv. acq. 1055.)

— L'Espère, translatée de latin en français, par Nicole Oresme. — Petit traictié de la pratique de géométrie, contenant la manière de mesurer toutes choses. xv⁰ s. Papier. (Nouv. acq. 1052.)

— Papiers de Letronne, se rapportant en partie aux travaux de cet illustre critique sur l'archéologie de l'Egypte. — Don de mademoiselle Letronne.

— Récits d'un ménestrel de Reims : copie du ms. addit. 11753 du Musée britannique, faite en 1874 par M. Julien Havet, et collation du ms. O 53 de la bibliothèque de Rouen, faite par M. de Wailly. (Nouv. acq. 4115 et 4116.) — Don de M. de Wailly.

— Registre de l'ordre et milice de chevalerie chrétienne que Charles, duc de Nevers, voulait fonder pour combattre les Turcs. Il contient une promesse autographe de Marie de Médicis, le 29 août 1616, de contribuer à l'entreprise par le don d'une

somme de 1,200,000 livres; la déclaration autographe du duc de Nevers, du 29 septembre 1617, et les engagements souscrits par plusieurs personnages, en 1617 et 1618. Original sur parchemin. (Nouv. acq. 1054.)

— Chiffres ayant servi à des correspondances militaires pendant la guerre de trente ans; chiffres du maréchal de Turenne, du colonel d'Erlach et du duc de Candale. (Nouv. acq. 1045.)

— Correspondance du maréchal de Bezons et pièces sur la guerre d'Espagne, en 1708 et 1709. (Nouv. acq. 3288.)

— Procès-verbaux des assemblées des convulsionnaires, de 1732 à 1768. En partie de la main de l'avocat Lepaige, secrétaire des convulsionnaires. (Nouv. acq. 4093-4113.)

— Prières des fidèles (camisards des Cévennes) dans leurs maisons et dans leurs assemblées pour leur pasteur prisonnier. xviiie s. (Nouv. acq. 4118.)

— Lettres de Ballanche à Beuchot, de l'an viii à l'année 1841. — Don de M. Louis Barbier.

— Deux lettres de Victor Jacquemont, du 7 et du 22 février 1831. — Don de M. Hipp. Chauchard, ancien député de la Haute-Marne.

— Recueil de 297 lettres écrites par Napoléon III à sa filleule madame Hortense Cornu, du 25 août 1820 au 19 décembre 1872. Cette correspondance, qui forme deux volumes (Nouv. acq. 1066-1067), a été léguée à la Bibliothèque par madame Cornu. La communication en restera interdite jusqu'en 1885, époque à laquelle M. Renan, conformément aux volontés de la donatrice, en publiera une édition. On a déjà pu entrevoir la valeur de ces documents par l'usage qu'en a fait M. Blanchard Jerrold, pour sa *Vie de Napoléon III*.

— Terrier de Messire Loys du Puy, chevalier, seigneur du Couldray, de Bellefay, du Chasteau-Chantamillain et de la Fourest, 1484 à 1491. (Nouv. acq. 1070.) — Les biens auxquels se rapportent les différents articles de ce terrier étaient situés dans la Marche. Bellefaye est une localité du département de la Creuse, canton de Boussac, commune de Soumans.

— Terrier du prieuré de Felletin (Creuse, arr. d'Aubusson), de l'année 1477. Copie du xviii^e siècle. (Nouv. acq. 1053.)

— Terrier du prieuré de Guéret de l'année 1420. Copie du xvii^e siècle. (Nouv. acq. 3289.)

— Livre de recepte des cens et rentes de la terre et seigneurie de Grimaucourt et des dépendances, en 1571. (Nouv. acq. 1040.) — Grimaucourt, Oise, canton de Crépy, commune de Morienval.

— Recueil de pièces relatives à la baronnie de la Tour, du xv^e au xvii^e siècle. — Documents sur la succession et les dettes de Catherine de Médicis. — Mémoires d'avocats, quelques-uns de la main d'Auguste Galland. (Nouv. acq. 1049.) — Ce volume a fait partie de la bibliothèque de Lamoignon.

— Terrier de messire Pierre de Monjournal, chevalier, seigneur dudit lieu de Monjournal, Plocton de Monjournal, escuier, seigneur de Pracord, Guillaume de Monjournal escuier, seigneur de la Berlière, Jacques et Jehan de Monjournal, frères, escuiers, seigneurs des Aiz, et enffans de feu Jehan de Monjournal, fait par Anthoine Baron, clerc juré notaire de la cour et chancellerie de Bourbonnais. 1454. Ms. sur parchemin, venu du cabinet de Monteil, et donné en 1876, par M. Etienne Charavay. (Nouv. acq. 3291.)

— Essai historique sur la prévôté et le prieuré de Morteau. xix^e s. (Nouv. acq. 3250.)

— Collation faite par M. de Wailly, sur le ms. original des archives de Reims, de l'édition que Varin a donnée des plaids de l'échevinage de Reims au xiii^e siècle. (Nouv. acq. 1069.)

— Chartes de l'abbaye de Saint-Pierre-lez-Melun, de 1364 à 1669. (Nouv. acq. 3292.)

— Reconnaissances de divers tenanciers de Jacques de Caladon, seigneur de Lespinasse, pour des biens situés dans les paroisses du Vigan, d'Avèze, d'Aulas et de Molières, au diocèse de Nîmes. 1537 et 1538. (Nouv. acq. 4087.)

— Titres de la famille d'Agrain des Ubacs en Vivarais. — Don de M. Chassaing.

— Six actes du xiv⁰ et du xv⁰ siècle, donnés par M. Chassaing, savoir : 1° Charte de Jeanne, reine de Jérusalem et de Sicile, pour Bermond de la Voute; 20 octobre 1370. — 2° Charte de la même pour Louis d'Anduse, seigneur de la Voute, frère de Bermond de la Voute; 13 septembre 1374; — 3° Acte de « Jehane de Jogeuse, vevfe de feu noble et puissant messire Gilbert de La Fayette, en son vivant chevalier, mareschal de France et seigneur du dit lieu de La Fayette et de Pontgibauld, » du 2 août 1454, dans lequel est insérée une lettre de Charles VII, datée de Tours, le 13 mai 1454. — 4° Lettres patentes de Louis XI, datées d'Amboise, le 21 juin 1462, portant donation du château de Pierrelatte à Charles des Astars, connétable de Bordeaux et bailli de Vivarais. — 5° Mandement de Jean, comte de Comminge, relatif à cette donation; 30 avril 1464. — 6° Réception de l'hommage de Charles des Astars par Jean, comte de Comminge, gouverneur du Dauphiné; 26 juin 1471. — Le texte de ces trois dernières pièces a été publié dans la *Revue des Sociétés savantes* (6⁰ série, I, 524 et suiv.).

— Catalogue des médailles de la république de Hollande. xvii⁰ s. Belle copie, reliée aux armes de Colbert. (Nouv. acq. 3322.)

— Recueil de chansons françaises du xiii⁰ siècle, copié vers le commencement du xiv⁰. Volume de 280 feuillets, y compris les tables et additions du commencement et de la fin. (Nouv. acq. 1850.)

Ce précieux ms. est un des volumes de la bibliothèque de Gaignières, qui passèrent plus ou moins régulièrement dans le cabinet de Clairambault. Il y formait le premier tome du chansonnier dont Clairambault avait trouvé les principaux éléments chez Gaignières. Le catalogue dressé par Clairambault le mentionne en ces termes : « Volume escrit sur vélin, couvert de vélin, in quarto. Chansons de Thibaut, roy de Navarre, comte de Champagne, et par d'autres, faites du temps du roy saint Louis, notées en plein chant. Il y a une table des noms de ceux qui ont fait les chansons, et un petit estat des anciens poëtes françois par Urbain Coutelier. » — Ce chansonnier, cité par plusieurs auteurs du xviii⁰ siècle, disparut au moment où la Révolution fit entrer le cabinet de Clairambault à la Bibliothèque du roi. Il passait pour perdu. Nous avons été heureux de

pouvoir l'acheter, pour pouvoir le réunir aux autres débris des collections de Gaignières et de Clairambault. Quand il nous fut présenté, il avait la misérable couverture de vélin, signalée dans l'inventaire du xviiie siècle; il a reçu l'habit de maroquin dont il était digne à tous égards.

— Fragment d'un ancien exemplaire du Roman de Merlin. Don de M. Piot.

— Le Mystère de saint Sébastien, en vers français, précédé d'un prologue, dont les premiers mots sont en latin. Volume étroit et allongé (290 millimètres sur 103), de 90 feuillets de papier. Écriture de la seconde moitié du xve siècle. Il paraît y avoir une lacune à la fin. Le ms. venait peut-être d'Auvergne; il était recouvert des lambeaux d'un acte du xive siècle, rédigé au nom du garde du sceau royal de Cournon, aujourd'hui commune du Puy-de-Dôme, canton Pont-du-Château. (Nouv. acq. 1051.)

— Chants populaires de la France. — Il y a environ vingt-cinq ans, le Comité des travaux historiques, sous l'inspiration de M. Fortoul, provoqua la recherche des chants populaires qui pouvaient exister dans chacune de nos anciennes provinces. Il en résulta des communications plus nombreuses que bien entendues, dont l'élite est passée dans un remarquable rapport de J.-J. Ampère. Les pièces envoyées au Ministère, après avoir été examinées par MM. les membres du Comité et plus particulièrement par MM. Rathery et de La Villegille, devaient former une publication, que l'insuffisance des matériaux a forcé l'administration d'abandonner. Mais, en renonçant à la publication, vous n'avez pas voulu, Monsieur le Ministre, priver le public du résultat des recherches de tant de correspondants zélés. Conformément à l'avis du Comité des travaux historiques, vous avez prescrit le dépôt à la Bibliothèque nationale des dossiers établis par MM. Rathery et de La Villegille. Ces dossiers formeront six volumes, qui, d'un jour à l'autre, vont être mis à la disposition des lecteurs.

— Notes et recueils bibliographiques de Née de La Rochelle. (Nouv. acq. 1056-1064.)

D. Fonds divers.

— Diplôme de l'empereur Ferdinand III pour Philipp Pet-

zelhueber, en 1654. Pièce allemande, remarquable par la parfaite conservation du grand sceau qui y est appendu. (Allemand 271.) — Don de M. le baron James de Rothschild.

— Libro di Pietro di Crescenzio sopra l'agricoltura. Ms. sur papier du xvi° siècle. (Italien 1661.)

— Documenti relativi alle contestazioni insorte fra la santa sede ed il governo francese. 1805-1809. Copie de documents trouvés en 1814 dans les archives du royaume d'Italie. (Italien 1656-1659.)

— Documents relatifs aux affaires de France, copiés d'après les originaux des archives de Venise, par les soins de M. de Mas-Latrie. Matière d'environ 140 volumes à insérer dans le fonds italien.

Vous avez bien voulu, Monsieur le ministre, attribuer à la Bibliothèque cette collection, formée pendant les missions que plusieurs de vos prédécesseurs avaient confiées à M. de Mas-Latrie. Les documents dont elle se compose sont du plus haut intérêt pour l'histoire de France, comme on l'a vu par le parti qu'en ont tiré plusieurs écrivains, entre lesquels il suffit de nommer M. Armand Baschet. Pour pénétrer les secrets de la politique intérieure et extérieure de la France, depuis Henri II jusqu'à Louis XVI, rien ne saurait tenir lieu des rapports et surtout des dépêches des ambassadeurs vénitiens, ni des délibérations du sénat de la sérénissime république. Il était fort utile de mettre à portée de l'érudition française une mine aussi féconde. Le dépôt fait par M. de Mas-Latrie comprend :

1° La copie d'environ 138 liasses (filze) des dépêches des ambassadeurs vénitiens résidant en France ; ces 138 liasses représentent à peu près au complet les séries répondant aux périodes de 1554-1571, 1589-1611, 1643-1678, 1703-1723, 1755-1783 ;

2° La copie de six Relations, des années 1655, 1708, 1733, 1737, 1740 et 1743 ;

3° Des extraits des registres 1-3, 5-9 des *Esposizioni principi*, pour les années 1541-1577 et 1580-1591 ;

4° Des extraits des registres 67-88 des *Deliberazioni*, pour les années 1550-1591.

Puissions-nous avoir bientôt au complet la série de ces précieux documents

Réintégrations.

La gracieuse intervention de M. Etienne Chavaray nous a fait rentrer en possession de 26 lettres ou documents qui avaient jadis fait partie des recueils de la Bibliothèque. Voici les noms des signataires et des destinataires de ces lettres :

La duchesse d'Aiguillon, à Colbert, sans date.

Frère Léon Bacoue, à Colbert, sans date.

Baluze, à J.-G. Culpis, professeur de droit à Strasbourg, 1 octobre 1687. (Minute.)

Le maréchal de Biron, à Henri IV, 29 mai 1595.

Henri de Bourbon, prince de Condé, à la reine, 23 août 1614.

Armand de Bourbon, prince de Conti, à Colbert, 23 décembre 1662 et sans date.

André du Chesne, à Roger, prévôt de l'échevinage de Reims, 28 décembre 1628.

J. Fabricius, à l'abbé Bignon, 16 août 1719.

Gassendi, à Boulliau, 5 avril 1639.

Denis Godefroy, à Colbert, 27 septembre 1666. Avec une lettre de Dampierre à M. de Villeroy, de Marseille, 22 mai 1602.

Jean Godefroy, à l'abbé Bignon, 10 mars 1732.

J. G. Grævius, à Baluze, 14 janvier 1694.

Nicolas Heinsius, à Philibert de La Mare, 30 juillet 1656.

Louis Legendre, à l'abbé Bignon, 24 septembre 1726.

Marie Mancini, la connétable Colonna, à Colbert, 2 décembre 1664.

Martène à Mabillon, 23 novembre 1705.

Peiresc, à Dupuy, 18 juillet 1627.

Le cardinal de Retz, à Colbert, 23 mai 1672.

Denis Talon, à Colbert, 15 décembre 1665.

J.-A. de Thou, à Gillot, 17 janvier 1616.

Turenne, à Colbert, 17 août 1663.

N. de Neufville, seigneur de Villeroy, à M. d'Haultefort, 26 juin 1582.

Isaac Vossius, à Colbert, 3 février 1669.

Fragment d'un mémoire du procureur général de Harlay sur les duels, en 1679, annoté par Colbert.

Aux pièces provenant des collections de la Bibliothèque na-

tionale, M. Charavay avait joint onze pièces, indûment sorties d'autres dépôts publics. Conformément à ses intentions, je me suis empressé de les remettre aux établissements qui avaient droit de les réclamer. Sont ainsi rentrées :

1° A la bibliothèque de l'Observatoire, une lettre d'Athanase Kircher à Hevelius, du 14 février 1648 ;

2° A la bibliothèque de l'Institut, trois lettres de Luc d'Achery à Valois (18 mars 1674), de Th. Godefroy à Sainte-Marthe (3 juin 1645), de Nicolas Rapin au même (10 avril 1588) ;

3° Aux archives de l'Académie des inscriptions, une lettre du bibliographe Pierre Lambinet du 17 messidor an VI ;

4° Aux archives de l'Académie des sciences, six mémoires ou rapports de Beaufort (25 janvier 1727), de Cassini (11 février et 25 avril 1736), de Clairaut (31 août 1737), de Mairan (19 juin 1715 et de Maupertuis (10 décembre 1727).

Classements et Catalogues.

Outre les travaux ordinaires que demandent les nouveaux manuscrits dont la Bibliothèque s'enrichit et qui sont immédiatement classés, numérotés et portés sur les inventaires et les répertoires alphabétiques, les fonctionnaires du département des manuscrits donnent assidûment leurs soins à la préparation de catalogues ou d'inventaires moins imparfaits que ceux dont nous disposons. Aujourd'hui, Monsieur le Ministre, il suffira de vous exposer les progrès accomplis depuis mon précédent rapport, jusqu'au 31 décembre 1876.

Huit feuilles du catalogue des mss. éthiopiens ont été mises en bon à tirer. M. Zotenberg nous en fait espérer l'achèvement pour l'année courante.

Le catalogue des mss. arméniens a été entrepris par M. l'abbé Martin, lauréat de l'Académie des inscriptions, sous la direction de M. Zotenberg. Dès maintenant, la plupart des notices sont rédigées ; il ne reste plus guère qu'à les soumettre à une dernière révision et à ajouter les indications bibliographiques.

M. de Slane a terminé le catalogue des manuscrits de l'ancien fonds arabe et poursuivi le dépouillement du supplément.

M. Fagnan, pour la préparation du catalogue des manuscrits

persans, a atteint le n° 345 de l'ancien fonds et le n° 648 du supplément. Le travail s'est donc accru en 1876 de la description d'environ 360 numéros.

L'Imprimerie nationale, en faisant graver les poinçons d'un alphabet cambodgien, se met en mesure de commencer la publication du catalogue des manuscrits pâlis, dont M. Léon Feer a terminé la rédaction depuis un certain temps.

L'impression du tome III du catalogue des manuscrits français n'a point marché aussi rapidement que nous l'aurions voulu. Les imprimeurs n'ont tiré que 13 feuilles, quoique la copie ne leur ait jamais fait défaut et que les épreuves aient toujours été renvoyées exactement. Au 1er janvier 1877, le volume atteignait la page 408 et contenait la description de 349 manuscrits cotés 3767-3993.

A raison même des minutieux détails que M. Michelant et M. Deprez, son principal collaborateur, se font un devoir de donner sur tous les manuscrits, et notamment sur les recueils de papiers d'état, le catalogue des manuscrits français sera fort volumineux et la publication n'en sera point terminée avant de longues années. Voilà pourquoi j'ai pensé qu'un inventaire succinct, qui d'ailleurs ne ferait point double emploi avec le catalogue détaillé, pourrait servir provisoirement à diriger les recherches des savants dans un champ immense au milieu duquel il n'est pas toujours facile de s'orienter. Cet inventaire, publié sous la forme la plus modeste et la plus économique, comprendra tous les manuscrits français de la Bibliothèque, sommairement décrits et classés suivant l'ordre méthodique, autant du moins que l'ordre méthodique est applicable à une collection de manuscrits. J'ai eu l'honneur, Monsieur le Ministre, de vous présenter le premier volume de cet inventaire (1), qui contient un aperçu historique de la composition du Département des manuscrits et la description sommaire de 2,428 volumes relatifs aux matières théologiques.

Les lettres originales adressées à Colbert remplissent 113 gros volumes, dans lesquels les documents sont rangés chronologiquement et cotés d'une façon régulière, sans qu'il en

(1) *Inventaire général et méthodique des manuscrits français de la Bibliothèque nationale*, Tome I. Théologie. Paris, H. Champion, 1877, in-8° de CLIX et 201 p.

existe aucun inventaire détaillé. M. de Wailly en avait commencé le dépouillement, pièce par pièce, et avait passé en revue les quinze premiers volumes. M. Sepet continue ce travail qui, au 31 décembre 1876, portait déjà sur 45 volumes et était poussé jusqu'aux correspondances du 24 août 1665.

M. Ad. Franck s'est proposé de rédiger un catalogue raisonné des papiers de Boulliau, qui ne forment pas moins de 44 volumes, et qui intéressent non-seulement les sciences, particulièrement l'astronomie, mais encore la littérature, la controverse religieuse, la biographie et l'histoire générale du dix-septième siècle. Les huit volumes qu'il a soumis à un examen approfondi contiennent 1,463 lettres latines, françaises ou italiennes, écrites soit par Boulliau lui-même, soit par divers savants ou personnages publics plus ou moins célèbres.

Le classement des papiers de la famille Joly de Fleury est achevé. L'année 1877 ne s'écoulera pas sans que la collection entière ne soit reliée et mise en état d'être communiquée au public. Ce sera une collection d'environ 2,550 volumes, auxquels les historiens viendront demander les informations les plus sûres et les plus abondantes sur toutes les institutions administratives et judiciaires de l'ancien régime. L'usage en sera facilité par un inventaire qu'a préparé M. Molinier et qui pourra être publié.

M. Morel-Fatio a terminé, ou peu s'en faut, la notice de tous les manuscrits du fonds espagnol, auquel il a rattaché, par voie de rappel, les volumes composés de pièces espagnoles qui appartiennent soit au fonds français, soit à diverses collections. Le travail sera en état d'être imprimé dès qu'il aura été revu pour que toutes les parties en soient uniformes et bien coordonnées.

M. Ul. Robert a entrepris la fusion et le classement des différentes séries de titres originaux qui forment la partie la plus curieuse et la plus considérable du Cabinet des titres. Au 1er janvier 1877, cette opération, l'une des plus importantes qui aient été exécutées au Département des manuscrits, avait déjà produit 6087 dossiers. A mesure que les pièces sont classées et cotées, les relieurs les assemblent en volumes, de façon à en garantir la conservation et à prévenir toute espèce de fraude ou de désordre. Le nombre des volumes reliés en 1876 s'élève à 185.

Dans la série intitulée les Carrés de d'Hozier, les dossiers

appartenant aux deux premières lettres de l'alphabet sont constitués en volumes. Dans le cours de l'année dernière, 52 nouveaux volumes sont revenus de la reliure, ce qui a porté à 113 le nombre des volumes de la collection placés sur les rayons le 1ᵉʳ janvier 1877.

Département des médailles et antiques.

Dons.

Vous avez bien voulu, Monsieur le Ministre, autoriser la Bibliothèque à recueillir, pour le Département des médailles et antiques, la collection d'inscriptions carthaginoises formée par M. de Sainte-Marie sous les auspices de votre administration, et dont il a été si souvent question dans ces dernières années à l'Académie des inscriptions. L'explosion du *Magenta*, à bord duquel les pierres de M. de Sainte-Marie avaient été chargées, nous avait inspiré les craintes les plus sérieuses sur le sort de ces petits monuments, dont heureusement un double estampage se trouvait déjà dans les portefeuilles de la Commission chargée de publier les inscriptions sémitiques. Les pierres elles-mêmes ne sont pas entièrement perdues pour la science : grâce aux mesures prises par l'amiral Roze, la plupart ont été retrouvées au fond de la mer et ont pu être envoyées à la Bibliothèque, où M. Philippe Berger les a reconnues et soumises à un classement qui, pour n'être pas encore complet et définitif, n'en permet pas moins d'apprécier l'intérêt des découvertes de M. de Sainte-Marie. Il serait superflu d'entrer à ce sujet dans quelques détails. Le rapport de M. Philippe Berger, dont vous avez ordonné l'impression dans les *Archives des missions scientifiques et littéraires* (1), a très-clairement déterminé la place que les pierres de Carthage doivent occuper dans l'épigraphie sémitique et la nature des renseignements qu'elles fourniront à l'histoire et à la philologie.

Les 32 inscriptions de Troesmis que nous devons, depuis 1869, à la libéralité et aux bons soins de M. le consul général Engelhardt et de M. Ernest Desjardins, viennent enfin d'être soustraites aux intempéries des saisons ; elles sont provisoire-

(1) 3ᵉ série, IV.

ment placées dans un vestibule, où, sans courir aucun risque, elles peuvent être commodément étudiées. Cette installation était d'autant plus opportune, qu'un monument très-important venait s'ajouter à la collection. L'une des inscriptions de Troesmis, que M. Léon Renier avait fait connaître en 1864 (1), avait été recueillie par M. le vice-amiral baron de La Roncière Le Noury, qui s'est empressé de nous l'offrir, dès qu'il a su combien elle nous était utile pour compléter une des séries archéologiques de la Bibliothèque.

M. le vicomte de Grouchy, secrétaire d'ambassade, que nous avons toujours trouvé dévoué aux intérêts de nos divers départements, a déposé, en 1876, au Cabinet des médailles, un fragment d'inscription grecque, un morceau de poterie romaine avec inscription, une médaille de bronze de Charles-Albert, roi de Sardaigne, et un lot de monnaies modernes de divers pays.

M. Pille, membre du Conseil général de l'Aisne, a donné deux deniers d'argent de l'époque carlovingienne. L'un de ces deniers porte le nom de la cité de Reims et l'autre celui de l'église Sainte-Marie, c'est-à-dire de la cathédrale de cette ville.

M. Anatole de Barthélemy a donné un denier de Guillaume II, seigneur de Châteauroux au XIIIe siècle, et une obole de Louis de Poitiers, onzième du nom, comte de Valentinois et de Diois.

Madame Rousseau a légué au Cabinet des médailles un camée exécuté en Italie, au XVIe siècle, sur une belle calcédoine à deux couches, représentant les portraits en buste d'un prince et de sa femme. Les traits de ces personnages offrent une grande ressemblance avec ceux de Camille de Gonzague, comte de Novellara, et de Barbe Borromée, comme on les voit sur des médailles. En payant un tribut de gratitude à la mémoire de madame Rousseau, je me reprocherais de ne pas ajouter que M. Rousseau doit, lui aussi, être compté parmi nos donateurs, attendu que, d'après les termes du testament de sa femme, il avait le droit de conserver sa vie durant ce camée qu'il a libéralement déposé au Cabinet des médailles.

Parmi les livres de numismatique offerts au Département des médailles il convient de mentionner le bel ouvrage de M. R.

(1) *Revue archéologique*, X, 392, n° 1.

W. Cochran-Patrick de Woodside : *Records of the coinage of Scotland* (Edimbourg, 1876. Deux volumes in-4°).

A la fin de mon précédent rapport, je vous annonçais, Monsieur le Ministre, que, dans les premiers jours de l'année 1876, M. le marquis Turgot s'était dépouillé, au profit de l'Etat, d'une magnifique collection de monnaies et médailles de l'époque révolutionnaire. Cette collection, dont l'inventaire détaillé a été immédiatement dressé, comprend 1215 articles, savoir 403 monnaies françaises et étrangères, essais monétaires et monnaies de confiance; 768 médailles et 44 jetons et médailles de petit module. Environ un tiers de ces pièces se trouvait déjà dans le médaillier national; parmi les 800 pièces nouvelles, que nous devons à la générosité de M. le marquis Turgot figurent des raretés de premier ordre, surtout dans la série des essais et des monnaies de confiance. Le donateur a d'autant plus droit à notre reconnaissance qu'il est bien résolu à accroître encore la collection dont la Bibliothèque lui est redevable.

La liste des bienfaiteurs du Département des médailles, sur laquelle nous nous sommes empressés d'inscrire le nom de M. le marquis Turgot, sur laquelle vous figuriez vous-même, Monsieur le Ministre, à plus d'un titre, avant d'avoir en main la direction de l'instruction publique, est déjà bien longue. Vous savez la place d'honneur qu'y tiennent des amateurs tels que le duc de Luynes et le vicomte de Janzé. Depuis déjà longtemps, le ciseau d'un habile sculpteur nous avait dotés d'une image du duc de Luynes, qu'on eût été étonné de ne pas trouver au milieu des merveilles dont nous a enrichis ce grand homme de bien. Il importait aussi de conserver à nos successeurs les traits du vicomte de Janzé : vous avez bien voulu, Monsieur le Ministre, m'autoriser à commander à un graveur, M. Lerat, un portrait de l'amateur éclairé qui nous a laissé une si remarquable collection d'antiquités.

Au nombre de nos bienfaiteurs, nous comptons encore le commandant Oppermann, qui s'est éteint le 11 janvier dernier, dans sa 69ᵉ année. Il mérite ce titre, non-seulement par les dons qu'il nous avait faits à plusieurs reprises, mais encore par les conditions auxquelles il nous avait cédé, en 1874, toute sa collection d'antiques. Jusqu'à présent, la valeur n'en a guère été appréciée que par un petit nombre de connaisseurs. Le public va pouvoir en juger, dès que sera terminé l'aménage-

ment d'une nouvelle salle, dont les principales armoires seront consacrées à la collection Oppermann.

Acquisitions.

Si les dons contribuent, dans une forte proportion, aux accroissements du Département des médailles, l'administration s'efforce d'employer de la façon la plus profitable le crédit dont elle dispose avec votre autorisation. Elle ne néglige aucune des occasions que fournissent les hasards des ventes et les rapports entretenus avec les marchands, les amateurs et les voyageurs.

Depuis l'acquisition du cabinet de M. de Saulcy, votée en 1872 par l'Assemblée nationale, notre série gauloise présente peu de lacunes. Cependant, de temps à autre, paraissent des nouveautés qu'il faut disputer aux collections rivales. En 1876, nous avons été assez heureux pour acquérir vingt pièces choisies dans la récente trouvaille de Jersey. Parmi ces vingt pièces, mentionnons seulement celles qui apportent des légendes nouvelles : deux pièces d'argent sur lesquelles on lit ESV et ESVIOS, légendes qui réveillent l'idée du dieu *Esus* et de *Esuvius*, l'un des noms de l'empereur gaulois Tétricus; une pièce d'argent avec les légendes PENNIL et RVPIL; une quatrième, également d'argent, avec les mots... IANTOC et CASSISVRATOC.

Dans la série de l'Espagne antique nous avons pu faire entrer les monnaies de huit peuples qui n'y étaient pas représentés, au moins par des pièces à légendes celtibériennes : telles étaient deux villes, célèbres par l'héroïsme de leurs habitants : Saguntum et Calagurris.

La série de l'antiquité grecque a reçu aussi de notables accroissements. Trois noms nouveaux dans la numismatique y ont pris place : Tirynthe de l'Argolide, Hippos de la Décapole et Ilistra de la Lycaonie; nous avions déjà, mais seulement depuis 1875, une pièce de la première de ces villes; quant aux médailles d'Hippos et d'Ilistra, elles sont probablement encore uniques. Nous avons aussi acquis un médaillon de bronze d'Olbiopolis ou Olbia de la Sarmatie européenne, remarquable par un module de grandeur exceptionnelle; sept monnaies d'or de la série des Cyzicènes à types nouveaux ou rares, entre autres la représentation de la fable des deux aigles envoyés par

Jupiter et se rencontrant à Delphes sur l'Omphalos; trois pièces d'Ajax, prince et prêtre d'Olba et de Cilicie; une monnaie de bronze de l'île de Cos, avec la figure et le nom d'Hippocrate au revers; plusieurs pièces intéressantes de Cirta de la Numidie, de Juba II et de Ptolémée, rois de Mauritanie. Comme grandes raretés, on peut citer une monnaie d'or de la ville grecque de Posidonia (Pæstum); une monnaie d'or de Sicyone d'Achaïe; un tétradrachme au nom des Macédoniens; un autre tétradrachme, frappé en Cappadoce, sur lequel se lit le nom du roi Ariarathe Philopator, l'un des fils du fameux Mithridate, qui avait reçu de son père le royaume de Cappadoce. Il n'existe que cinq ou six exemplaires de la monnaie de ce prince, qui, restée inconnue jusqu'à ces derniers temps, n'a été publiée qu'en 1876.

A la collection des monnaies d'Athènes sont venues s'ajouter plusieurs rares et précieuses petites subdivisions. — Dans la suite des monnaies d'Alexandre le Grand est entrée une pièce des plus remarquables, un décadrachme, inconnu de M. Muller, l'historien de la numismatique du vainqueur de Darius, et dont il n'existe qu'un autre exemplaire.

Parmi les additions faites à la série romaine, mentionnons un denier d'argent de la famille Memmia, restitué par Trajan; un médaillon de bronze de Marc-Aurèle avec *Minerva Salus* au revers; deux deniers d'or, l'un de Caracalla avec Plautilla, l'autre de Philippe l'Arabe avec Otacilia; un médaillon d'or de Constantin Ier, qui attribue à ce prince le nom de Flavivs; un aureus de Crispus, avec la légende nouvelle Victoria Crispi Avg.; un médaillon d'argent de Delmatius, et enfin un aureus de Basile Ier avec Constantin IX et Eudocie.

Travaux d'inventaire et de catalogue.

Dans mon dernier rapport, je me félicitais de pouvoir annoncer l'achèvement du catalogue des monnaies gauloises, rédigé par M. Muret, et l'adoption d'une mesure qui semblait en assurer la prompte publication. L'impression n'en a cependant pas pu être commencée en 1876. Espérons que les difficultés qui ont amené de regrettables retards sont aplanies et que l'érudition française sera bientôt en possession de l'inventaire complet d'une série de monuments qui constitue, presque à elle seule, les premières pages de nos annales nationales.

M. Lavoix a terminé la mise en ordre et la description des monnaies orientales. Cette importante collection, à la formation de laquelle vous avez, Monsieur le Ministre, pris une part si active, méritait à tous égards les honneurs d'un catalogue imprimé. La Bibliothèque a accueilli avec reconnaissance l'arrêté que vous avez bien voulu prendre pour en ordonner la publication. L'impression des catalogues, qui est la meilleure récompense du dévouement des conservateurs et des employés, consacre la réputation de l'établissement; elle garantit l'intégrité et le bon ordre des collections; elle met à la portée de tous les hommes d'étude les trésors qui ont été amassés au prix de tant de sacrifices et sur lesquels le gouvernement ne saurait veiller avec trop de sollicitude.

L'inventaire général du Département des médailles, prescrit par l'un de vos prédécesseurs, se poursuit avec autant de zèle que de régularité. L'inventaire des monnaies romaines terminé, les efforts de mes collaborateurs se sont principalement portés sur la série des médailles grecques, autonomes et impériales. La partie relative à l'Espagne, à l'Italie, à la Sicile et à la Thrace est terminée; les chapitres consacrés à la Macédoine et à l'Asie grecque sont entamés.

Pour la numismatique du moyen âge et des temps modernes, l'année 1876 a vu s'achever l'inventaire de plusieurs séries très-variées, telles que les monnaies des princes croisés et des grands maîtres de Rhodes et de Malte; celles des royaumes de Grèce, de Serbie, de Moldavie et de Valachie; celles de l'Espagne, y compris la monarchie wisigothique; les pièces obsidionales; les monnaies et médailles de l'Amérique; la collection révolutionnaire, donnée par M. le marquis Turgot et que j'ai déjà eu l'occasion de mentionner.

DÉPARTEMENT DES ESTAMPES.

Les dons offerts au Département des estampes dans le cours de l'année 1876 ne comprennent pas moins de cent six articles dont plusieurs représentent chacun un ensemble de cinquante, de soixante, et même de cent pièces.

Parmi ces dons il faut citer en première ligne celui qui a été fait au Département d'une pièce xylographique du xve siècle exécutée en France et représentant *Dieu le Père, Jésus-Christ*

et *saint Claude*, ainsi que les dons de pièces archéologiques, topographiques ou historiques, dus à la libéralité de MM. François Lenormant, le Père Cahier, Edmond Becquerel et Desnoyers, de l'Institut, Ludovic Lalanne et de Rochebrune.

Les œuvres constitués à la Bibliothèque des artistes contemporains, tant français qu'étrangers, se sont augmentés d'un nombre considérable de pièces données par les peintres mêmes ou les graveurs dont ces œuvres portent les noms, par MM. Henriquel et Lehmann, entre autres, et par MM. Bléry, Hédouin, Frédéric Hillemacher, Franck, de Bruxelles, et Weber, de Bâle. Le Département des estampes a également reçu de M. Buisson le troisième volume de la piquante collection intitulée *le Musée des Souverains*, représentant les croquis dessinés d'après nature par le donateur à l'Assemblée nationale, et de M. le comte Lepic la suite complète des planches à l'eau-forte gravées par lui et imprimées dans des états divers, suivant un procédé dont il est l'inventeur. A M. Bigarne, de Beaune, nous devons une suite nombreuse de croquis topographiques, sur beaucoup desquels on peut constater l'état de divers monuments avant les restaurations des trente dernières années.

Comme par le passé, le Ministère de l'instruction publique et des beaux-arts, la Société française de gravure et la direction de la *Gazette des Beaux-Arts* ont fait don au Département des estampes de recueils ou de pièces intéressant l'art ou l'archéologie. C'est ainsi, pour ne citer que deux de ces envois, que la Bibliothèque s'est enrichie de 341 nouveaux dessins à l'aquarelle et à la gouache exécutés par M. Cournault d'après les objets provenant des stations lacustres ou des lieux de sépulture voisins de ces stations, et conservés dans les musées ou les collections particulières de la Suisse, et qu'elle est entrée en possession de plus de soixante estampages pris, conformément à la mission qu'il avait reçue de Ministère, par M. Fichot, sur des pierres tumulaires conservées dans les églises de l'ancienne province de l'Ile-de-France. Ces estampages, montés avec le soin qu'ils méritent, sont exposés dans la salle qui précède la galerie Mazarine (1).

Quant aux pièces gravées ou lithographiées acquises en 1876,

(1) La liste des estampages est imprimée à la fin de ce rapport.

en dehors de celles que le Département des estampes a reçues à titre de dons ou qui lui ont été fournies par le dépôt légal, elles dépassent le chiffre de 2,400 et ont été inscrites sous 88 numéros. Les unes sont venues très-utilement combler des lacunes dans des œuvres d'une importance exceptionnelle, comme les œuvres d'Edelinck, de Nanteuil, de Masson, de Karel Dujardin, etc., ou dans des séries rares et précieuses, telles que les anciens modèles de dentelles; les autres ont permis de constituer soit le commencement d'œuvres nouveaux, soit des recueils sur quelque matière spéciale. Enfin, les revenus provenant de la fondation de M. le duc d'Otrante, revenus qui avaient été attribués pour l'année 1876 au Département des estampes, ont été employés à l'acquisition d'une épreuve, avant le monogramme du graveur et avant différents travaux, de la célèbre planche de Marc-Antoine, le *Massacre des Innocents*. C'est là pour notre grande collection nationale un événement d'autant plus heureux que les épreuves de cet état ne se rencontrent presque jamais, et que depuis l'époque où deux d'entre elles avait été acquises, l'une par le Musée britannique, l'autre par M. Dutuit, l'occasion ne s'était pas présentée pour le Département des estampes d'ajouter ce précieux monument du talent de Marc-Antoine à l'œuvre, d'ailleurs admirable, du maître que la Bibliothèque possède et dont la riche collection de l'abbé de Marolles avait, au XVIIe siècle, fourni les premiers éléments.

Aux anciens catalogues du Département des estampes est venu s'ajouter un inventaire alphabétique des pièces de la Réserve. Dire qu'il est l'œuvre de M. le vicomte Delaborde, conservateur du Département, c'est assez indiquer avec quelle rigoureuse exactitude il a été dressé. De son côté, M. Duplessis, promu aux fonctions de conservateur sous-directeur adjoint, vacantes par la mort de M. Dauban (1), a entrepris un catalogue de la collection d'estampes historiques léguée par M. Hennin à la Bibliothèque nationale. Vous avez bien voulu, Monsieur le Ministre, assurer la publication de ce catalogue, doublement précieux, puisqu'il fera connaître à la fois l'im-

(1) Charles-Aimé Dauban, mort le 4 août 1876, à l'âge de 55 ans, était entré à la Bibliothèque le 1er octobre 1854; il avait été nommé conservateur sous-directeur adjoint le 23 août 1858.

portance de la donation de M. Hennin et les ressources que fournissent aux historiens, comme aux artistes, les recueils de cet infatigable iconophile.

Le système de classement adopté au Département des estampes dispense le plus souvent de recourir aux inventaires et aux répertoires. Nous n'en reconnaissons pas moins combien il serait utile d'avoir des états détaillés de la plupart des séries. Entre autre services, ils nous donneraient le moyen de vérifier rigoureusement les fraudes dont nous pouvons être victimes. En effet, la plus active surveillance ne réussit pas toujours à prévenir le mal. Nous en avons fait l'expérience l'an dernier, en constatant que plusieurs feuillets avaient été coupés avec beaucoup de dextérité dans les volumes consacrés à différents maîtres du XVIIIe siècle. Heureusement les formalités dont nous entourons toutes nos communications, et dont les lecteurs auraient grand tort de s'offenser, ces formalités, dis-je, nous mirent à même, en quelques instants, de dénoncer le voleur et d'indiquer les pièces qu'il avait soustraites. La démonstration était telle que le coupable dut faire des aveux complets : il a été condamné par le tribunal de la Seine à deux ans d'emprisonnement (1). Les estampes qu'il avait dérobées et sur lesquelles il avait adroitement gratté les estampilles ont toutes été retrouvées et remises en place.

COURS D'ARCHÉOLOGIE.

Le programme choisi par le professeur, M. François Lenormant, pour son cours de l'année 1875-1876, a été une étude des

(1) Extrait du jugement rendu en audience publique de police correctionnelle, le 2 janvier 1877, par le tribunal de la Seine, 11e chambre :
« Le tribunal..., Attendu qu'il est établi par l'instruction et les débats que A··· a, à Paris, en 1876, à différentes reprises, soustrait frauduleusement des gravures et des estampes au préjudice de la Bibliothèque nationale... Condamne A··· à deux ans d'emprisonnement. »
Extrait de l'arrêt rendu en l'audience publique du 1er février 1877 par la Cour d'appel de Paris, chambre des appels de police correctionnelle :
« La Cour... En ce qui concerne A···, adoptant les motifs des premiers juges, et considérant, en outre, que le nombre des vols, la persistance avec laquelle ils ont été commis et la nécessité de protéger par des exemples sévères la conservation des richesses nationales, ne permettent pas de faire une application plus indulgente de la loi... ; En ce qui concerne A···, met l'appellation au néant, Ordonne que ce dont est appel sortira son plein et entier effet. »

monnaies antiques au point de vue de l'art, de l'histoire et de l'économie politique.

Telle est, en résumé, la modeste page que l'année 1876 est venue ajouter aux annales de la Bibliothèque nationale.

Daignez agréer, je vous prie, Monsieur le Ministre, l'hommage de mon profond respect.

L'Administrateur général, Directeur de la Bibliothèque nationale,

Léopold Delisle.

RAPPORT

à M. l'Administrateur général de la Bibliothèque nationale sur le service de la Salle publique de lecture.

Monsieur l'Administrateur général,

J'ai l'honneur de vous adresser le compte rendu des différents services de la *Salle publique de Lecture* pour l'année 1876.

Le nombre des lecteurs, et celui des volumes communiqués, qui avait un peu baissé pendant l'année 1874 comparée à l'année 1875 (52,708 lecteurs et 83,442 volumes en 1874 contre 51,000 lecteurs et 80,227 volumes en 1875) tend à reprendre la marche ascensionnelle qu'il a régulièrement affecté depuis 1871. En effet, la Salle Colbert a été visitée en 1876 par 53,181 lecteurs, et il leur a été communiqué 61,723 ouvrages, soit 79,674 volumes.

C'est, sur 1875, une augmentation de 2,181 lecteurs, mais une légère diminution de 553 volumes. Comparée à 1874, qui avait présenté les totaux les plus élevés atteints depuis l'ouverture de la Salle, l'année 1876 offre encore les résultats suivants, en partie à son avantage :

Année 1876. Lecteurs : 53,181 Volumes : 79,674.
— 1874. — 52,708 — 83,442.

Soit en plus pour 1876 : 473 et en moins 3,768.

Il ne faut pas trop s'étonner de ces résultats, car, depuis l'ouverture de la Salle Colbert en 1868, il s'est opéré, dans les goûts et les habitudes du public qui la fréquente, une véritable transformation, favorisée par les soins qu'on avait de supprimer, à mesure qu'ils étaient mis hors de service, la communication de certains romans. Il en est résulté que les lecteurs

de ces romans ont été amenés à rechercher des ouvrages plus sérieux, d'une lecture moins courante et plus instructive, et dont la consommation est, pour ainsi dire, moins rapide. C'est ce qui fait que la moyenne des ouvrages consultés par chaque lecteur, qui n'a cessé de décroître à peu près régulièrement depuis huit ans, s'est encore abaissée cette année, et est tombée à 1,50 volume par personne. On pourrait remarquer aussi la faible augmentation (473) du nombre de lecteurs en 1876 relativement à 1874 ; mais la Salle a reçu, en 1876, 2,181 personnes de plus qu'en 1875, et c'est un progrès sensible.

Voici les variations subies depuis 1868 par cette moyenne ; il a été communiqué par personne :

En 1868	2 volumes par lecteur.
1869	1,66 — —
1870	1,75 — —
1871	1,69 — —
1872	1,57 — —
1873	1,58 — —
1874	1,58 — —
1875	1,57 — —
1876	1,50 — —

Il y a lieu de se féliciter de cette diminution dans la moyenne des volumes communiqués à chaque personne, et mieux vaut qu'un seul bon ouvrage occupe utilement l'attention d'un lecteur pendant toute la durée d'une séance, que de le voir la disperser sur deux ou trois volumes de romans rapidement lus sans aucun profit.

Ce résultat est dû aussi, en grande partie, au soin minutieux avec lequel ont été reconstitués, il y a deux ans, nos catalogues, trop rapidement faits, faute de temps, lors de l'ouverture de la Salle.

Ces catalogues, dont M. Bréhaut est spécialement chargé, ont été refaits entièrement sur un plan méthodique destiné à faciliter le plus possible les recherches de notre public. Ils contiennent le dépouillement de toutes nos collections, le détail de tous nos recueils. Ils sont feuilletés, fouillés sans relâche par nos lecteurs, et fatigués à ce point que le volume consacré aux *Belles-Lettres* est déjà entièrement hors d'usage. M. Bréhaut travaille en ce moment à le refaire et à l'améliorer. Il refera successivement les quatre autres catalogues qui ont également

souffert et dont on ne pourrait priver le public sans grand dommage, comme le démontre l'expérience de chaque jour, pour le complet fonctionnement de la Salle.

Il y a, sur le public qui fréquente la Salle Colbert le dimanche, une observation particulière à faire. Sa composition n'est pas tout à fait la même qu'en semaine; on y trouve des personnes qui vont habituellement à la Salle de travail du Département des imprimés et qui, le dimanche, viennent continuer leurs travaux à la Salle Colbert avec les ressources qu'ils y rencontrent. Il y a, en outre, dans ce public dominical, une grande quantité d'élèves des Ecoles, d'ouvriers, d'employés, qui ne peuvent pas fréquenter la Salle pendant la semaine. Aussi ces lecteurs apportent-ils, le dimanche, des habitudes un peu différentes de celles qu'on observe tous les autres jours; il *lit* moins, en général, mais *travaille* plus, et la moyenne des volumes communiqués par personne est un peu plus élevée.

Voici un tableau représentant les variations subies par la moyenne quotidienne des lecteurs pendant les douze mois de l'année 1876 :

Janvier	180,03	lecteurs.
Février	184,03	—
Mars	170,74	—
Avril	170,55	—
Mai	124,50	—
Juin	123,17	—
Juillet	115,03	—
Août	119,87	—
Septembre	149,73	—
Octobre	150,32	—
Novembre	186,34	—
Décembre	172,17	—

La moyenne générale pour toute l'année est de 151,08 lecteurs par jour.

Comme on le voit le nombre des travailleurs est beaucoup moins élevé pendant les beaux jours et il en est tout naturellement de même du nombre des volumes communiqués.

Les 61,723 ouvrages, donnés en lecture en 1876, représentent 79,674 volumes déplacés, soit 236,35 volumes par jour,

en moyenne, pour toute l'année. Cette moyenne varie, suivant différents mois, dans les proportions suivantes.

Janvier	253,67	volumes par jour.
Février	265,34	— —
Mars	255,77	— —
Avril	205,68	— —
Mai	191,87	— —
Juin	182,03	— —
Juillet	166,65	— —
Août	171,73	— —
Septembre	234,10	— —
Octobre	230,03	— —
Novembre	291,93	— —
Décembre	264,73	— —

Il est intéressant de montrer quelle est la part que prennent, dans ce mouvement de volumes, les diverses sections bibliographiques de la Salle Colbert, sections partagées, pour la commodité du service, en cinq grandes divisions :

Théologie.
Jurisprudence.
Sciences et arts.
Belles-lettres.
Histoire.

Voici comment se répartissent, entre ces divisions, les 61,728 ouvrages communiqués en 1876 :

Théologie	575,	soit : 0,931	pour 100	
Jurisprudence . .	4,250,	—	6,826	—
Sciences et arts .	12,375,	—	20,049	—
Belles-lettres . .	26,419,	—	42,801	—
Histoire	18,104,	—	29,393	—

A quelques fractions près, cette répartition pour 100 est la même que l'année précédente, sauf une petite augmentation au bénéfice de l'histoire et au préjudice des sciences et arts. En 1875, en effet, les ouvrages scientifiques comptaient pour les

21 centièmes du total et les ouvrages d'histoire pour les 28 centièmes.

Ces moyennes continuent de montrer que près de la moitié du public de la Salle Colbert recherche des ouvrages de littérature, tandis que les trois dixièmes environ s'intéressent à l'histoire, à la géographie, aux voyages, et les deux autres dixièmes aux sciences et arts ; la jurisprudence et surtout la théologie sont les moins demandées.

Pour mieux se rendre compte des préférences des lecteurs et apprécier, d'une manière aussi exacte que possible, quels sont les goûts du public de la Salle Colbert, on a dressé, à deux époques différentes de l'année, en hiver et en été, la statistique comparative des ouvrages demandés chaque jour, suivant leur nature. Ce travail, opéré sur deux périodes de quinze jours chacune, a permis de constater que dans la THÉOLOGIE, les ouvrages les plus consultés sont, par ordre de fréquence, la *Collection Migne*, les *Œuvres de saint Jérôme*, de *saint Augustin*, les œuvres de *Balmès*, de *Mgr Gousset*, de *sainte Thérèse*, de *Bouvier*, la *Bibliothèque des Pères*, de *Guillon*, *Massillon*, *Bossuet*, etc.

Dans la JURISPRUDENCE, c'est, toujours par ordre de fréquence, le *Dalloz* qui est le plus demandé ; puis viennent le *Bulletin des lois*, le *Recueil général* de *Sirey*, les ouvrages de *Demolombe*, *Rogron*, les *Causes célèbres*, les *Répétitions du Code civil* de *Mourlon*, les *Codes Tripier*, les travaux d'*Ortolan*, de *Troplong*, la *Procédure civile* de *Boncenne*, le *Recueil des lois* d'*Isambert*, le *Droit civil* de *Proudhon*, le *Code administratif* de *Chauveau*, le *Droit romain* de *Demangeat*, le *Droit commercial* de *Delamarre*, ou de *Massé*, les ouvrages de *Pothier*, *Rossi*, *Boitard*, *Laferrière*, *Picot*, *Batbie*, *Beccaria*, *Lagrange*, *Marcadé*, *Rivière*, *Zachariæ*, le *Corpus juris...*, *Merlin*, etc. Ce sont là des livres presque exclusivement propres à la préparation des examens de droit.

Dans les SCIENCES ET ARTS, l'intérêt des lecteurs et des étudiants se disperse un peu plus, mais il y a une soixantaine de bons ouvrages qui sont demandés à peu près tous les jours une, deux ou trois fois. La collection des *Manuels Roret*, par exemple, est fort consultée ; puis viennent les ouvrages de M. Figuier (*la Terre avant le Déluge*, *l'Homme primitif*, *le Savant du foyer*, *l'Année scientifique*), *Buffon*, *l'Histoire des peintres* de M. *Charles Blanc*, les ouvrages de *chimie* de

M. *Wurtz*, les divers *Manuels pour le baccalauréat ès sciences*, les divers *Dictionnaires de médecine*, les œuvres de *Bastiat*, d'*Auguste Comte*, de *Michelet* (*La Mer, l'Insecte, l'Oiseau*, etc.), le *Dictionnaire des Arts et manufactures* de *Laboulaye*, le *Dictionnaire d'économie politique*, la *Pathologie interne* de *Grisolle*, l'*Arithmétique*, l'*Algèbre*, la *Géométrie* de *Briot*, l'*Atlas d'anatomie* de *Bonamy et Beau*, les ouvrages sur la vigne et les vignobles de *Guyot*, la *Stéréotomie* de *Leroy*, le *Dictionnaire lyrique* de Félix Clément et Larousse, les livres de *Ramée* sur l'*Architecture*, le *Dictionnaire d'Architecture* et le *Dictionnaire du mobilier* de *Viollet-le-Duc*, la *chimie* de *Regnault*, le *Manuel du spéculateur à la Bourse* de *Proudhon*, les œuvres de *Locke*, de *Cuvier*, les ouvrages de mathématiques de *Bertrand*, la *Physique* de *Gannot*, la *Chimie* de Pelouze et Frémy, l'*Ornementation usuelle* de Pfnor, les nombreux ouvrages de M. Jules Simon (*l'Ecole, le Devoir, la Liberté, la Religion naturelle, la Liberté de conscience, le Travail, l'Ouvrière*, etc.), les livres *philosophiques* de MM. *Taine, Vacherot, Bénard, l'Art pour tous*, les traités de M. *Alcan* sur les industries textiles, les ouvrages de micrographie de MM. *Chevalier, Robin*, les traités de *physique* de MM. *Daguin, Drion et Fernet*, la *Flore des environs de Paris* de Cosson et Germain, la *Tenue des livres* de *Deplanque*, le *Grand Dictionnaire d'histoire naturelle* de d'Orbigny, le *Dictionnaire des sciences philosophiques* publié par M. Franck, l'*Anatomie des formes* de Fau, à l'usage des artistes, *Lavater*, les ouvrages d'économie politique de M. *Joseph Garnier*, etc., etc.

En littérature, dans la section des BELLES-LETTRES, ce sont les ouvrages de M. *Victor Hugo*, qui sont de beaucoup les plus recherchés (en moyenne 15 demandes par jour), puis *Erckman-Chatrian* (près de 9 demandes) ; la *Revue des Deux-Mondes* (7 demandes); le *Musée des familles, Alfred de Musset*, le *Magasin pittoresque* (6 demandes) ; *Gabriel Ferry* (*le Coureur des bois, Costal l'Indien*, 5 demandes) ; *Molière* et *J.-J. Rousseau* (4 demandes). On peut ajouter chaque jour, en moyenne, deux ou trois bulletins de demande, portant les noms de *Charles de Bernard, Bulwer, Cooper, Dickens, Octave Feuillet*, l'abbé *Prévost, Louis Reybaud, G. Sand, E. Souvestre* et *Voltaire*.

La division HISTOIRE, qui comprend également la géographie,

les voyages, etc., donne lieu à des observations analogues. Ici, c'est le *Tour du monde* qui fait le fond de la consommation quotidienne (en moyenne 15 demandes par jour); bien loin après viennent les ouvrages de MM. *Thiers* et *Jules Verne* (8 demandes par jour), puis ceux de *Louis Blanc*, la *Biographie universelle*, les *Guides-Joanne* (4 demandes), l'*Histoire de France* de *Henri Martin*, *Michelet*, l'*Univers pittoresque*; les *Mémoires d'Alexandre Dumas*, les ouvrages de M. *Duruy*, d'*Augustin* et d'*Amédée Thierry*, sont consultés tous les jours par deux ou trois personnes. Enfin viennent, parmi les livres demandés tous les jours par un ou deux lecteurs, le *Dictionnaire géographique* de Bescherelle, les *Dictionnaires de biographie et d'Histoire* de Bouillet, de Dézobry et Bachelet, la collection *Petitot*, les ouvrages de *Dulaure*, de *Guizot*, de *Malte-Brun*, les *Villes de France* de Guilbert, ainsi que les divers *Atlas*.

Malgré la longueur un peu fastidieuse de cette énumération, j'ai cru, Monsieur l'Administrateur général, devoir la mettre sous vos yeux, parce qu'elle rend compte, bien mieux qu'aucun commentaire, de la composition du public qui fréquente la Salle Colbert, et de ses préférences les plus marquées.

Il est encore une observation intéressante à faire : c'est celle qui porte sur le nombre des ouvrages demandés par le public qui ne peuvent être communiqués dans la Salle Colbert.

Tous les jours, à la fin de la séance, j'examine le relevé de ces ouvrages, et je me rends compte des raisons pour lesquelles il n'a pu être donné satisfaction aux lecteurs. Parmi ces ouvrages, il en est que les employés sont obligés de refuser, soit parce qu'ils sont déjà communiqués, soit parce qu'ils sont à la reliure ou en réparation. Mais il en est d'autres, et c'est le plus grand nombre, que nous refusons, parce qu'ils ne sont pas sur les rayons. C'est en examinant ces demandes, auxquelles nous ne pouvons satisfaire, que je cherche à connaître les véritables besoins des travailleurs, et je me fonde sur les renseignements que j'y puise pour dresser les propositions d'acquisition que j'ai l'honneur de vous proposer tous les ans.

Voici, pour les trois années 1874-75-76, la moyenne des demandes auxquelles nous n'avons pu satisfaire :

	Vol. communiq.	Non communiq.		Moyenne.	
1874	83,442	3,514	soit	4.21	pour 100.
1875	80,227	3,058	—	3.81	—
1876	79,674	3,324	—	4.18	—

La moyenne des bulletins non satisfaits est donc plus considérable en 1876 qu'en 1875, malgré les efforts des employés pour suppléer, à l'aide des ouvrages que nous possédons, aux lacunes regrettables qui persistent encore dans nos diverses séries bibliographiques. Du 1er janvier au 31 décembre 1876, la Salle Colbert s'est enrichie de 114 ouvrages seulement, formant 160 volumes ; elle a vu, de plus, compléter sa collection de recueils périodiques, qui répond aujourd'hui à presque tous les besoins, par la *Bibliothèque de l'École des Chartes*, la *Revue des questions historiques*, les *Annales de la science et du droit commercial*, l'*Encyclopédie d'architecture* et la *Gazette des architectes et du bâtiment*.

Permettez-moi, en terminant, Monsieur l'Administrateur général, d'espérer que l'année 1877 verra s'augmenter encore le nombre de nos acquisitions nouvelles, acquisitions justifiées par les demandes de jour en jour plus sérieuses que nous adressent les lecteurs de la Salle Colbert.

Veuillez agréer, Monsieur l'Administrateur général, l'expression de mon respectueux dévouement.

Le Bibliothécaire,

Paul Chéron.

APPENDICE.

Liste des estampages exécutés par M. Fichot pour le recueil de M. le baron de Guilhermy (1) et exposés dans la salle qui précède la Galerie Mazarine.

1. Tombe de l'abbaye de Saint-Denis, du xiii^e siècle, qu'on attribue à l'abbé Adam, mort en 1122. (II, 180.)

2. Dalle du xiii^e siècle, représentant le martyre de saint Pérégrin; même abbaye. (II, 125.)

3. Tombe d'un chevalier nommé Philippe, dans l'église de Taverny, xiii^e siècle (II, 315.)

4. Tombe de Pierre Hugon, écuyer, dans la collégiale de Saint-Paul, à Saint-Denis. Fin du xiii^e siècle. (II, 196.)

5. Tombe d'Ydoine, dame d'Attainville, morte en 1286. Eglise d'Attainville. (II, 462.)

6. Tombe d'Arnaud de Gastilles, prieur de Domont, et de demoiselle de Gastilles, veuve de Bernard de Cantemelle, morte en 1364. Autour de la dalle se lit une épitaphe plus ancienne, se rapportant à la sépulture de frère Richard de Saint-Brice. Eglise de Domont. (II, 407.)

7. Tombe de Marie la Quate, morte en 1323. Eglise d'Argenteuil. (II, 272.)

(1) *Inscriptions de la France du V^e siècle au XVIII^e*. Les trois premiers volumes de cet ouvrage, qui fait partie des Documents inédits, ont paru. J'indique entre parenthèses l'article consacré par M. de Guilhermy à chacun des monuments dont nous possédons les estampages.

8. Tombe de Jean, sire de Montmorency, mort en 1325. Eglise de Conflans. (II, 339.)

9. Tombe de Jean Malet, moine de Poblet en Catalogue, mort en 1333. Pierre du collége des Bernardins, déposée au musée de Cluny. (I, 591.)

10. Tombe de Simon de Gillans, abbé de l'Ile-Barbe, à Lyon, mort en 1349. Collége de Cluny. (I, 591.)

11. Tombe de Jean, chancelier de l'église de Noyon, mort en 1350. Pierre de l'abbaye de Sainte-Geneviève, déposée à l'Ecole des Beaux-Arts. (I, 361.)

12. Tombe de Jean de Villiers, chevalier, mort en 1360. Eglise de Domont. (II, 411.)

13. Tombe de Mathieu de Montmorency, chevalier, mort en 1360. Eglise de Taverny. (II, 318.)

14. Tombe de Jean de Hestomesnil, conseiller du roi, mort en 1381, et de son neveu Philippe le Oudeur, mort en 1361. Sainte-Chapelle. (I, 79.)

15 et 16. Deux tables de pierre sur lesquelles est représentée la fondation d'une chapelle que saint Louis, à la demande des sergents d'armes, établit dans le prieuré de Sainte-Catherine-du-Val-des-Ecoliers, en souvenir de la victoire de Bouvines. Travail du temps de Charles V. Ce monument est aujourd'hui à Saint-Denis. (I, 389.)

17. Tombe de Jean Bonnet, de Troyes, écuyer, mort en 1387. Sainte-Chapelle. (I, 82.)

18. Tombe de Jean Le Mercier, conseiller de Charles V, mort en 1397. Eglise de Boulogne-sur-Seine. (II, 84.)

19. Tombe de Robert de Chouzay, chanoine de Nieuil, au diocèse de Maillezais, xiv° siècle. Eglise de Saint-Benoît à Paris. (I, 101.)

20. Tombe de Blanche de Popincourt, morte en 1422. Eglise du Mesnil-Aubry. (II, 509.)

21. Tombe de Guillaume Belier, chanoine de la Sainte-Chapelle, mort en 1428, Sainte-Chapelle. (I, 84.)

22. Tombe de Philippe de Reuilly, trésorier de la Sainte-Chapelle, mort en 1440. Sainte-Chapelle. (I, 85.)

23. Tombe d'Antoine de la Haye, abbé de Saint-Denis, mort en 1505. Abbaye de Saint-Denis. (II, 182.)

24. Tombe de Michel de Troyes, grand prieur de Saint-Denis, mort en 1517. Abbaye de Saint-Denis. (II, 188.)

25. Epitaphe d'Antoine Grenier, bourgeois de Paris, mort en 1531, et de Geneviève Bazin, sa femme, morte en 1522. Pierre du cimetière des Innocents, déposée à Saint-Denis. (I, 691.)

26. Epitaphe de Madeleine du Val, veuve de Sébastien de la Grange, morte en 1537. Eglise d'Arnouville. (II, 533.)

27. Epitaphe de Pierre de la Grange, notaire et secrétaire du roi, mort en 1549. Même église. (II, 535.)

28. Tombe d'Arthus de Champluisant, écuyer, mort en 1550. Eglise de Domont. (II, 416.)

29. Tombe de Guillaume de Belloy, écuyer, mort en 1556, et de sa femme Antoinette, morte en 1552. Eglise de Belloy. (II, 466.)

30. Inscription constatant une fondation faite, en 1562, dans la cathédrale de Paris pour André Berard et pour Pierre Bonny. (I, 39.)

31. Tombe de Robert de Bracque, chevalier, mort en 1563, et de Jeanne Fretel, sa femme. Eglise de Piscop. (II, 426.)

32. Tombe de François de Bracque, chevalier, mort en 1571, et de Marie de Saint-Benoît, sa femme, morte en 1574. Même église. (II, 428.)

33. Epitaphe de Nicolas de Biez, mort en 1586, et d'Etiennette Auzou, sa femme, morte en 1627. Eglise de Villiers-le-Bel. (II, 439.)

34. Tombe de Marie Boucher, femme d'Antoine Guérin, morte en 1589. Eglise de Louvres. (II, 587.)

35. Tombe de Jacques Pinguet, sacristain de l'abbaye du Val-Notre-Dame, mort en 1590. (II, 392.)

36. Tombe d'un officier de la seigneurie de Marly, mort en 1619, et de ses deux femmes. Eglise de Marly-la-Ville. (II, 650.)

37. Tombe d'Antoine Guérin, laboureur, mort en 1612. Eglise de Villeron. (II, 622.)

38. Tombe de Charles Chartier, laboureur, mort en 1620, et de Suzanne Mancel, sa femme. Eglise de Villiers-le-Sec. (II, 492.)

39. Epitaphe de Gabriel Pluyette, laboureur, mort en 1634. Eglise de Roissy-en-France. (II, 561.)

40. Tombe de Jean Fontaine, curé de Villeron, mort en 1648. Eglise de Villeron. (II, 610.)

41. Tombe de.... Paian, maître de poste de Louvres, mort en 1653, et de Marie Bacouel, sa femme. (II, 591.)

TABLE.

	Pages.
Ressources financières.	5
Département des imprimés.	6
Communications.	6
Accroissement des collections.	7
A *Dépôt légal*	7
B *Dépôt international*	10
C *Dons*	10
D *Acquisitions*	13
E *Série musicale.*	15
Rangements et catalogues	16
Reliure.	21
Section géographique	21
Département des manuscrits	23
Accroissement des collections.	24
A *Fonds orientaux.*	24
B *Fonds latin.*	27
C *Fonds français.*	33
D *Fonds divers*	37

	Pages.
Réintégrations .	39
Classements et Catalogues	40
Département des médailles et antiques.	43
Dons. .	43
Acquisitions .	46
Travaux d'inventaire et de catalogue.	47
Département des estampes.	48
Cours d'archéologie.	51
Rapport à M. l'Administrateur général de la Bibliothèque nationale sur le service de la Salle publique de lecture. .	53
Appendice. Liste des estampages exposés dans la salle qui précède la Galerie mazarine.	61

(*Extrait du Bulletin administratif du Ministère de l'Instruction publique, N° 409.*)

www.ingramcontent.com/pod-product-compliance
Lightning Source LLC
Chambersburg PA
CBHW071429220526
45469CB00004B/1470